世界名畫家全集　何政廣主編

荷馬 Homer

劉其偉等◉撰文

藝術家出版社

偉大的海洋畫家

荷 馬

Homer

劉其偉等●撰文　何政廣●主編

藝術家出版社

目　錄

前 言

　　一九七七年六月底，我到波士頓美術館訪問時，正好看到該館舉辦的一項「荷馬回顧展」。荷馬（Winslow Homer，1836～1910）是一位著名的水彩畫家，會場中展出的一百多幅畫作，給我印象最深的是他刻畫海洋的水彩畫，尤其是一八八一年他四十五歲旅居英國北海的漁港，描繪漁民生活，健壯的漁婦操著男人做的拉船和拖網的工作，海岸憂鬱的天空與灰色的北極光，增加了海的變幻無常與大自然的戲劇性的感覺。他用飽含水份的水彩筆，表現海景水光，更加重了畫面的氣氛。

　　荷馬在四十七歲時，到美國緬因州的海邊定居，那是一個寂寞而人煙稀少的巉巖半島，突出於大西洋。每當暴風來臨，衝天的白色巨浪，拍打著礁石的危崖。荷馬在這半島距海邊數百尺的山坡上，建蓋了一所畫室，成為他晚年歸隱之地。就在那裏，荷馬獨居作畫，自己照料自己，描繪海邊漁民生活和波濤洶湧的海洋；〈救生索〉、〈起霧的前兆〉等都是他在此間完成的精采代表作，刻畫漁人冒險與大海奮戰，充滿戲劇性的掙扎。在這些繪畫中，敘述故事的成份比藝術與文學的成份還重，荷馬用繪畫來訴說，表達的是人生最基本的意義：人類向自然抵抗——企圖征服海洋等主題，也由於這個題材，荷馬獲得聲譽而被視為美國首要的畫家之一。

　　一般的美國海洋畫家，都把海描寫得非常羅曼蒂克，但荷馬卻不同，他直接把我們觀眾帶入海浪與陸地的衝擊之中，使我們感到海浪的重要和威力。他的海洋繪畫是使海的力量具體化，同時讚美海的危險和美麗。美國的評論家讚譽荷馬的海洋畫是真實的，在一八九○年代的美國而言，他堪稱為最具生命與能量的海洋畫家。

　　從荷馬的海洋畫，我聯想到西洋美術史上有不少描繪海洋的畫家，如英國的泰納，法國的庫爾貝、杜菲，西班牙的索羅亞等都極具出色。泰納的海景注重大氣的效果，表現朦朧之美；庫爾貝的海洋是傳統而羅曼蒂克的，他特別對波浪的描繪下了功夫，一八七○年庫爾貝五十歲時在艾特達斷崖海邊作畫，完成許多海景畫，他用彩筆將白浪滔天的景象真實地傳達出來。杜菲喜歡描繪夏日海港的陽光，蔚藍的海水和色彩鮮艷的帆船，反映他樂天而愉悅的性情。

　　海洋的景色變化多端，沒有一刻寧靜，它的色彩因時、因地而異，海岸的岩石沙灘在海水長年的沖擊下，也有特殊的景致。生活在海邊的漁民，向大海討生活，在冒險中自有樂趣。船靠岸停泊在港口，漁夫豐收歸來，滿簍筐裝著各式各樣的魚貨，要是捕到大魚，就要拖著下船了。有人說：海洋中充滿著豐富的資源，人類最後終將走向海洋。台灣四面環海，漁港有六十多處，我們期待能夠看到屬於我國的傑出海洋畫家！

2002 年 3 月寫於藝術家雜誌社

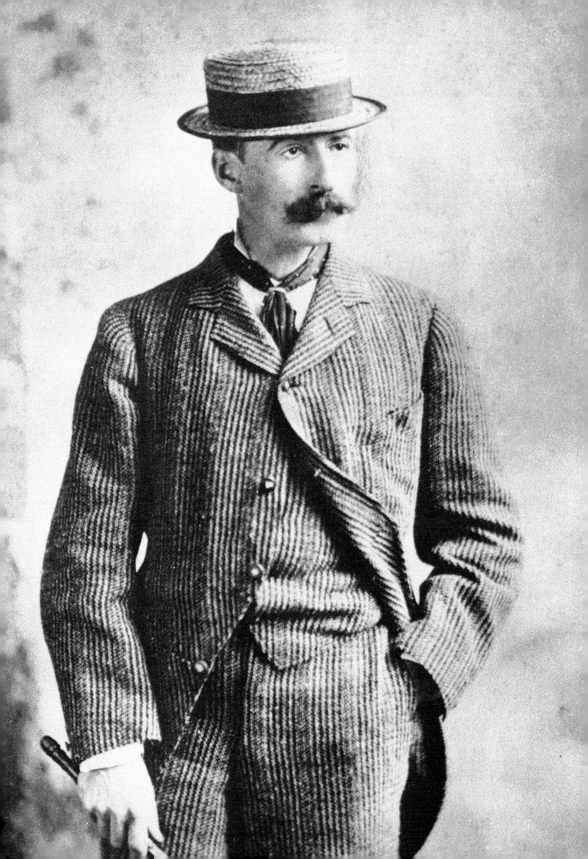

偉大的海洋畫家——
荷馬的藝術與生涯

童年與學徒時代

溫士洛・荷馬（Winslow Homer，1836～1910）一生爲我們留下了不少繪畫，然而我們爲他留下的描述文字卻不多。

荷馬在世之時，有一位作家杜尼曾想爲他寫一本傳記，因此徵求荷馬的意見，但杜尼收到的回覆信中卻說：「謝謝你對我的關懷，我想我的生平不足爲世人發表，因爲我一生從未關懷過世人……。」

我們對於荷馬的事蹟所知不多，只好從近世的報導、一些零星的記載，或從他與人往來的信件中去找尋畫家的蹤跡——所有的記錄，只環繞於畫家的工作中。

荷馬的祖先是英國人，從英國移居美國的麻薩諸塞州，差不多有兩個世紀之久。他是在一八三六年二月二十四日出生於美國波士頓，家境中等。由於荷馬從小在鄉村長大，所以童年就開始在戶外活動，年長以後，依然喜歡接近大自然。同時，也養成了他的獨立意志，堅忍的勤勞與雄心。

荷馬（前頁圖）

畫室　1867 年　油畫
45.7 × 38.1cm
紐約大都會美術館藏
（右頁圖）

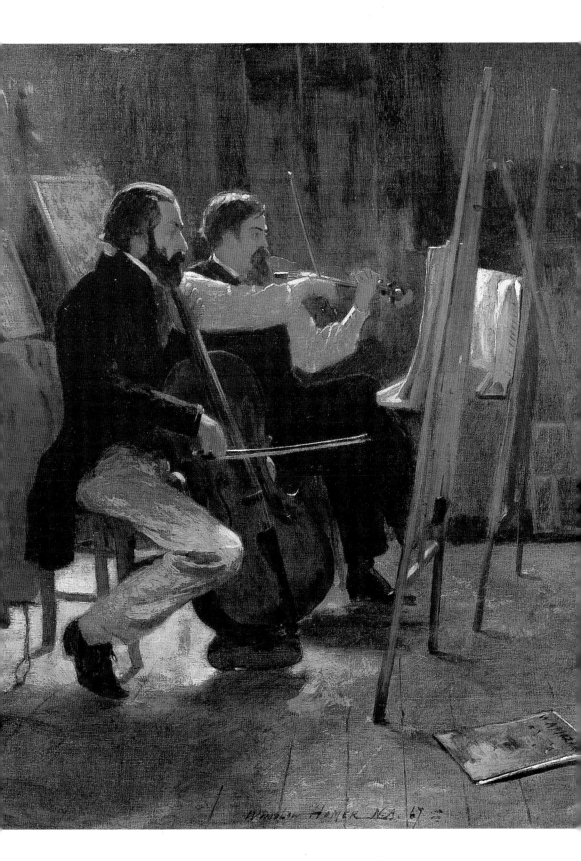

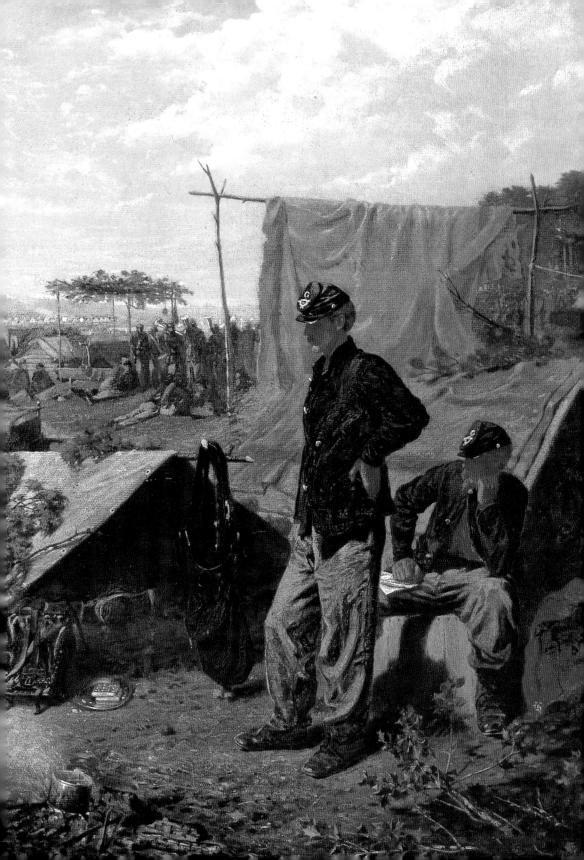

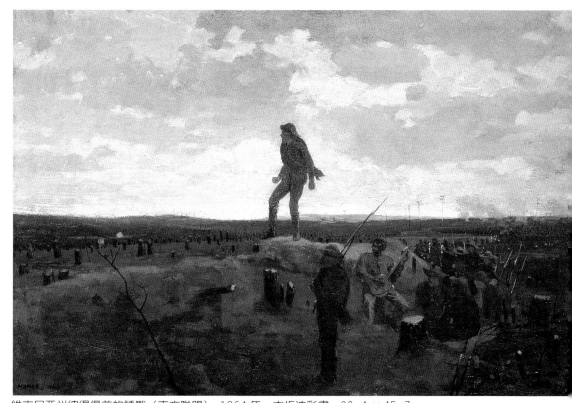

維吉尼亞州彼得堡前的誘戰（南方聯盟） 1864年　木板油彩畫　30.4×45.7cm

插畫生涯、南北戰爭

　　我們雖然找不到有關荷馬的詳細資料，但知道他二十歲的時候，曾在波士頓的一家石版印刷工廠工作，當時他已有很好的繪畫技巧。然而，荷馬並不太喜歡這類印刷的工作，當他離去時是二十二歲，原因是另外找到了一份新的職業——給《哈潑週刊》（Harper's Weekly）畫插畫。當年這個週刊自從刊登荷馬的插畫以後，遂成為美國最暢銷的一份有插畫的雜誌。一八五九年，荷馬遷居紐約，由於哈潑週刊的緣故，而使荷馬成為知名的畫家。

　　當美國南北戰爭爆發時，荷馬幾度冒著戰火的危險，跑到維吉尼亞前線，為週刊繪畫戰地的記錄插畫。回到了紐約，他幾乎每日仍過著營帳中的生活。正由於他的寫實技巧卓越，日後使他和戰地攝影記者布拉第的戰地攝影作品同垂不朽。

思鄉情切　1863年
油畫　54.6×41.9cm
私人藏（左頁圖）

11

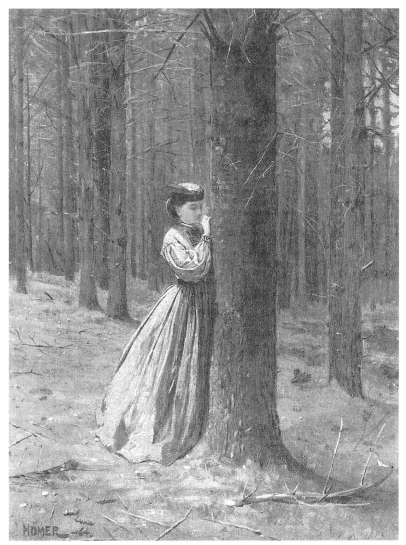

刻上戀人名字的起首字母　1864年　油畫　40.6×30.8cm　紐約甘迺迪藝廊藏

第一幅畫：藝術入門

　　可是插畫的工作，逐漸不能滿足荷馬創作的慾望。他在巴弗的
時期，曾對他的朋友說：「我想畫」，問他畫什麼？他指著一位法
國的畫家費若的作品答道：「像他的作品，只要比我現在的好看就
行了。」

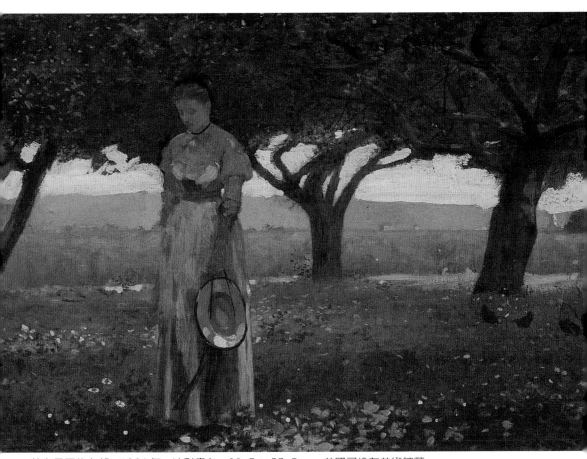

站在果園的女郎　1864年　油彩畫布　39.7×57.5cm　美國哥倫布美術館藏

其後他在布魯克林一所學校習畫，學校的名字不詳。二十五歲那年，他再到國立設計學院（National Academy of Design）就讀。當年美國沒有甚麼美術學校，而授課的方式都是「過時」的。可能因為學生實習課不多，今日所能找到的資料，只有他學生時代所畫的一幅人體，而且是晚期的作品。

根據一八七八年舒爾頓所列的荷馬編年表中記載：

「荷馬於一八六一年才考慮學習繪畫，他之後受過倫德（Frederic Rondel）的教導，這位老師來自波士頓，只能在每週六指導他一次，倫德教荷馬如何應用畫筆以及調色等繪畫技巧。翌年夏天，荷馬自己購買了一套畫具，跑到鄉間寫生。荷馬的老師倫德原

老兵新田
1865 年　油畫
61.2 × 96.8cm
紐約大都會美術
館藏

14

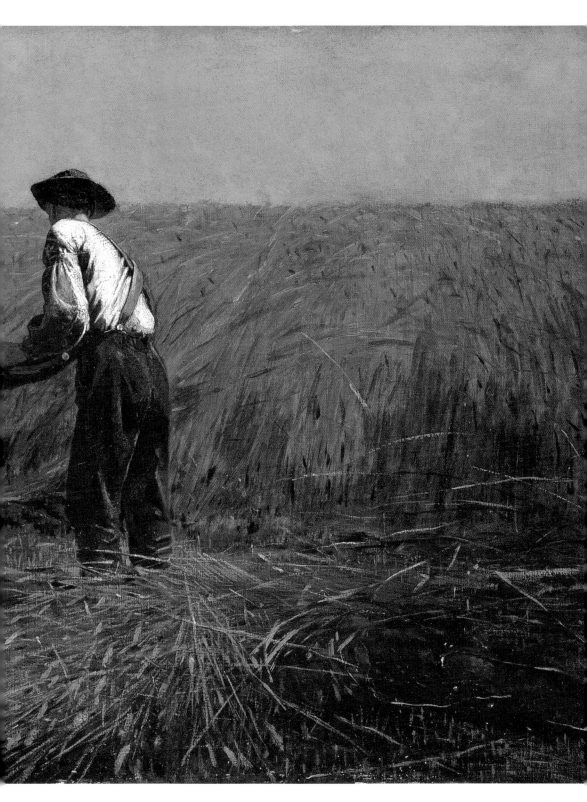

15

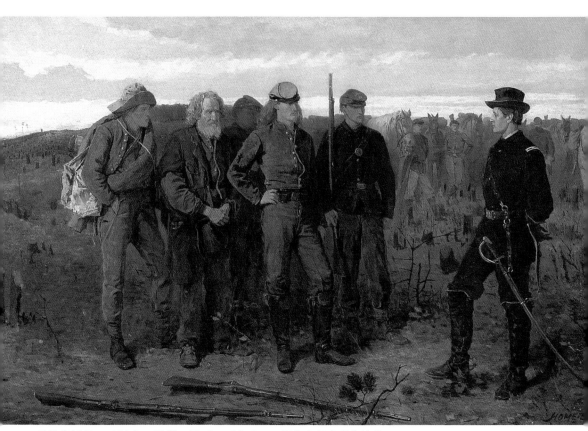

前線的俘虜　1866年　油畫　60.9×96.5cm　紐約大都會美術館藏

本是一個風景畫家，可能因為思想太舊，因此教出來的作品觀念也
很陳腐。還好荷馬並未受困於老師狹隘的觀念，最終青出於藍。據
說這位老師曾經在他自己的作品上面，偽造荷馬的簽名。」

　　關於荷馬所受的藝術教育，以上就是我們今日大致所能知曉
的。換句話說，荷馬所學習到的，也許就是這些「機械化」的幾項
普通課程而已。事實上，荷馬以後的繪畫技巧，全憑他自修得來。
但他在擔任插畫工作的這一段時期，卻帶給他不少寶貴的經驗。可
是，所謂經驗，也只是限於黑和白的經驗而已，而不是彩色的。

　　荷馬二十六歲那年，才真正地開始畫畫──這可說是起步相當
晚的。但他最初的作品，一如他在南北戰爭時期作畫的那種高度寫

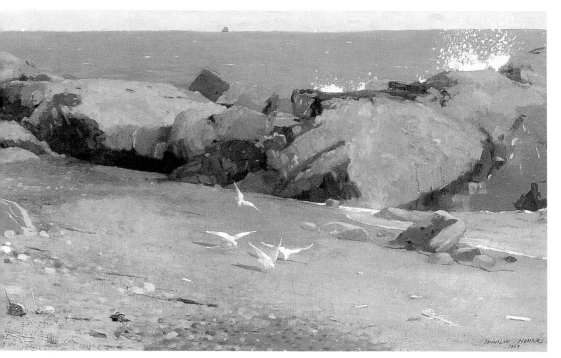

岩岸與海鷗　1869 年　油畫　41.3×71.4cm　波士頓美術館藏

實技巧。例如現存大都會美術館的一幅一八六六年的作品，題爲〈前線的俘虜〉，就是使他因此聲名大噪而成爲畫家的力作。其時，他從作畫獲得的收入並不充裕，但他並不在乎。

年輕時代的荷馬

荷馬自小在鄉村長大，因此他喜愛大自然，一直維持到成年。南北戰爭結束以後，他一直滯留在鄉間，縱然紐約是他的家，而且也在那兒居住了二十七年，然而這個複雜又混亂的都市，已無法引發他作畫的靈感和興趣。

他從春天一直到秋天都在鄉間工作，大部分的時光都流連於新英格蘭和紐澤西州。這個時期的成果，都是代表著他早期的僅有作品。

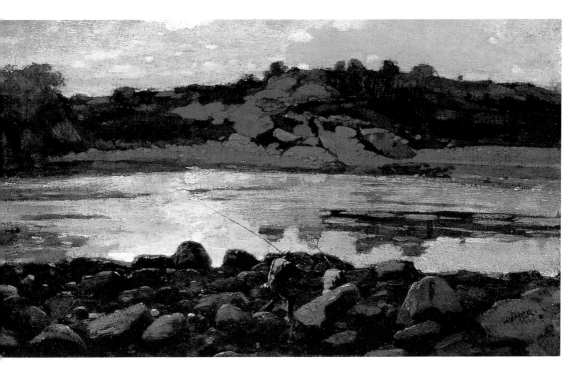

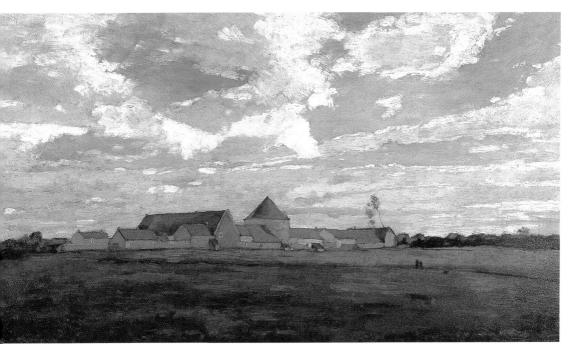

麻州曼徹斯特勞伯斯特海灣　1869 年　木板油彩畫　31.3×54cm　紐約庫伯海威特國立設計博物館藏
（上圖）

法國農村　1867 年　油畫　26.8×45.9cm　伊利諾大學克朗尼特美術館藏（下圖）

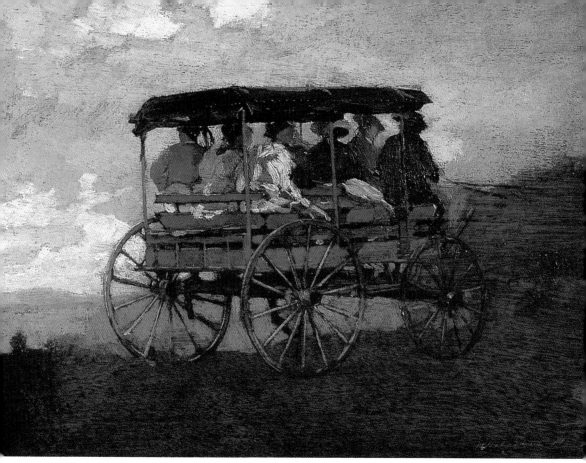

白山馬車行旅　1869年　木板油彩畫　29.8×40.2cm　紐約庫伯海威特國立設計博物館藏

　　當荷馬經年住在緬因州的一段時期，我們都以爲他很孤獨，事實卻不如我們想像的那樣。他長得很帥，身材不高，身形略微消瘦，黑髮，一個彎曲似鷹嘴的鼻子，一副撲克牌上人物的相貌且衣著經常保持整潔。在他的一群年輕朋友之中，有些人說他少年老成，也有些人說他雖然年紀輕，卻有過不少的戀愛故事。

最受歡迎的人像畫家

　　荷馬讚美女性，出自他手中的畫像，皆好似一八九○年代吉布生（英國詩人）詩中的女郎，那麼苗條、高雅而秀麗。無疑地，在

他筆下的女性，都是美國十九世紀下半葉，帶有歡欣愉快戶外生活的美國女性，而荷馬在當年，當然是一個最受歡迎的人像畫家。

另一方面，描寫農村生活的題材，在他作品中也佔了很大部分。譬如美國古老的鄉村，都是一般懷鄉畫家所喜愛的題材，但荷馬所描寫的鄉村，較之其他畫家更顯得逼真，

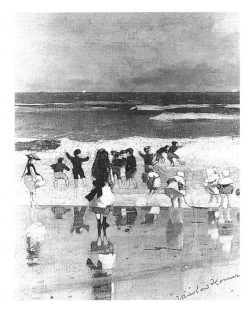

海灘一景　1869 年
油彩畫布
29.3 × 24cm

他常常把農家塌下來的籬笆、剝落的石頭砌牆，正確地將其特性畫下來。他對於農村和他們的生活，有深切的了解和體驗，因為他曾在這些土地上生活，也經過了數十年的風霜。因此他所描繪的農村作品，全是出自他心坎的深處，荷馬這份溫暖的感受，殊非現代的世界所能重現的熱情、樸實與愛。

荷馬的心靈，關心兒童甚至比關注他自己還熱切，從他畫面上可以看到他對幼小孩童深厚的同情。他把兒童所憧憬晨曦的清新氣氛，以及大自然的自由自在，都能刻畫無遺，正如我們童年在鄉間所體驗到的一樣。

這種童年的體驗，當年在美國文學創作上，也有不少好的小說產生，諸如一八六○至七○年間出版的《小婦人》和《湯姆歷險記》等，我們讀這些小說，好似看到荷馬繪畫一樣的高興與親切。

荷馬的自然主義繪畫，內容蘊藏著詩的氣質，表現的不是什麼主觀的措辭，而是他愛的意象。他不啻為一個田園詩人，早期的作品已顯示著詩的氣息，他在一八六○至七○年間，和他後期的作品頗有差別。他的貢獻給美國藝壇增添了「新鮮」的一頁。

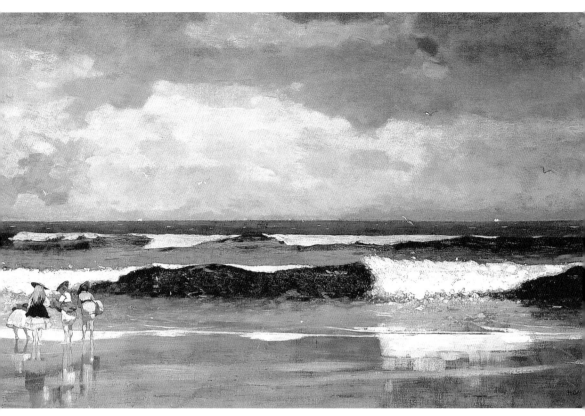

海灘（紐澤西長堤的海灘） 1869年 油彩畫布 40.6×57.
2cm

風俗畫——表現自然與人的關係

　　荷馬在此二十年間，雖然繼續創作與伍德、布朗等人相似的插
畫，諸如發表一些意見與幽默敘事的繪畫，可是荷馬的作風卻和他
們有顯著的不同，不致陷於舊派的巢臼。其時他所繪製的一些作
品，看來雖然好像是一種敘事畫，可是過了一段時光，它便成為描
寫當年美國的生活的最佳寫照。荷馬的作品絕不是軼事式的，例如
〈哥羅薛太農場〉的一幅作品，描寫一個女孩子給一個男童喝水，他
的表現不像一般使用的方法，將焦點放在人物上，而要表現的卻是
在人物和自然間的關係，使藝術包納著深度的情緒。

　　在這期間，荷馬很少有純粹風景的作品，也許由於「人類」這

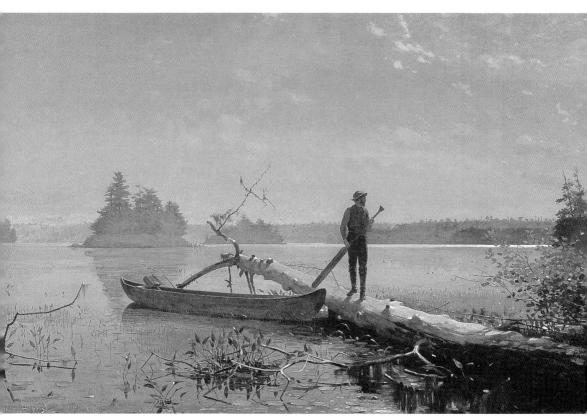

湖上晨光　1870 年　油彩畫布　61.6×97.2cm　華盛頓大學亨利畫廊藏

個主題深刻佔據著他的意識，因此對風景不發生興趣也未可知否？
雖然如此，在他的人物畫中，卻經常都透露著和大自然有著密切的
關係。

　　美國一般的風景畫，大都是一種教堂的全景式描繪，或是專寫
新大陸的大自然奇觀；然荷馬則反之，他不描寫火山爆發一類的景
觀，而是描寫開墾中鄉村的寧靜致美與農家生活。他也從未去強調
日常習見的世界，諸如暴風雨、日落、月色與夜幕低垂等等景色，
他的作品大都是晴朗的天氣，所以其表現的焦點，乃在於「自然的
事實」，而非「畫家的心情」。荷馬最初的作品以戶外景色居多，
以視覺的真實為其作畫根據，所謂「照相式視覺」、非折衷式的明
晰、固有色（local colors）的強調、顯著的細節、嚴謹的處理等等

晨鐘　1872年　油畫　70×97cm　耶魯大學畫廊藏

　　——「頑強方式」。這樣經過了一年,自然而然地,他的描寫開始
廣闊了起來,固有色彩也因爲光的轉變而開始顯得變幻多樣,畫家
也學習到如何使用簡化的手法。荷馬的風格是新鮮而直接的,因爲
他的觀察自然比觀察藝術更深刻。他使用「眼」來畫,不遵從「傳
統」;他畫他所「看」到的,而不是他要「說」的。

戶外的光與色

　　關於戶外的陽光和顏色,他可以很細心地觀察,而準確地把明
暗刻畫出來。把光和影像畫得好比設計家所塗的一樣。他大部分的
畫都是青天白日的陽光——「日正當中」的時刻,常常把太陽的位

置，好似放在欣賞者的前面。因此，人物的上半部邊緣顯出陽光照耀的光影，而它近旁的一面卻是陰影調子──這也可說是他表現光影效果的特殊方法。他早年對色彩的配合對比更暗，而且使用暖色也較多。雖然如此，但整幅畫的調子，尚能獲致在光線上的平衡。

荷馬最初的風格，雖然被自然主義束縛，不論其為意識的或下意識的，對他而言，他所表現的色與形，不但是他本身所要表白的，而且也是他自己的感官的生活。他生存於純綷物質的世界之中，從色素與顏料、線與形等而創造出了他獨有的特殊形態。他有一些黑白的插畫，使我們聯想到日本的版畫，即他的朋友拉法哥（John La Farge）所收藏他早年（1860 年）的一幅作品，給我們的感覺也許可以叫它做裝飾上的價值。一如他的一幅〈槌球比賽〉（1866 年），利用強烈的單純原色作平塗，藍色、紅色、白色與樹木草地的暗綠色作強烈的對比。這個時期的作品，和他的「老美國派」的風格不同。

荷馬對色彩的認識是有天生敏銳性的感覺的，但他不能訴說出來。甚至他在二十六歲之前，我們可以說他還不曾領略顏色的微妙變化。他對彩度的關係以及調和的處理，還非常地生疏。他表現暗部常常把色用「死」；有時用色雖見著實（strength），但卻欠缺柔和自然的掌握。

裝飾價值、構圖

對他而言，裝飾的價值與自然主義是不相矛盾的。荷馬所看到的自然是一種堅實體與顏色的簡單色面，他沒有把視覺的眞實加以變形，正如亨利‧詹姆斯在一八七五年一篇文字上寫道：「他所看到的不是線，而是一塊面──一塊大且廣闊的面，物象尚未進入他的眼簾之前就已成型……。」不過，也有一些作品超越了他的天才。他內在的心理矛盾與爭執，一直在他生命中延續著：他對自然主義與藝術之間的主張，常常是此一時，彼一時，直至他晚年，才把這兩項「力量」、矛盾平衡起來。

荷馬的天賦不僅是平塗的裝飾價值，他的繪畫也能表達出三度

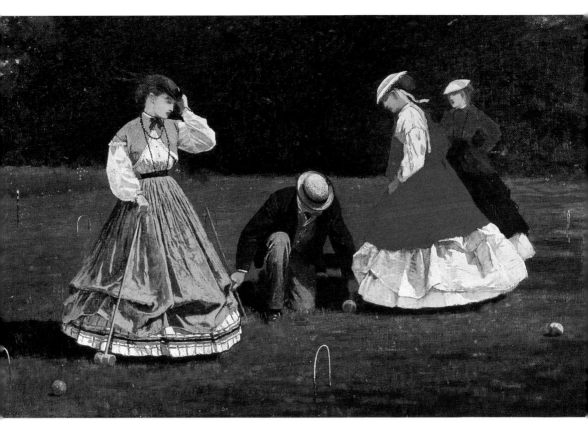

槌球比賽　1866年　油畫　40.3×66.1cm　芝加哥藝術機構藏

圖見23頁　空間，他採用圓味形狀來表現繪畫的空間。舉例而言，在〈晨鐘〉的一幅作品中，那座矩形的橋樑和那片黑色森林，集中在一個靜止的面塊上，而與那座風車成為一個非常微妙的對比。荷馬的若干作品，都能夠滿足景深的設計，雖然他早期的作品，並非全然都有好的結構。如果把荷馬和當年的艾金斯（Thomas Eakins）比較，很明顯地可以看到，艾金斯的自然形是根據科學的觀念所顯示的透視；而荷馬則不似艾金斯所具有的三度空間實質，荷馬的天份所繪的空間概念是「闊」的，而不是「深」。

荷馬的繪畫思想

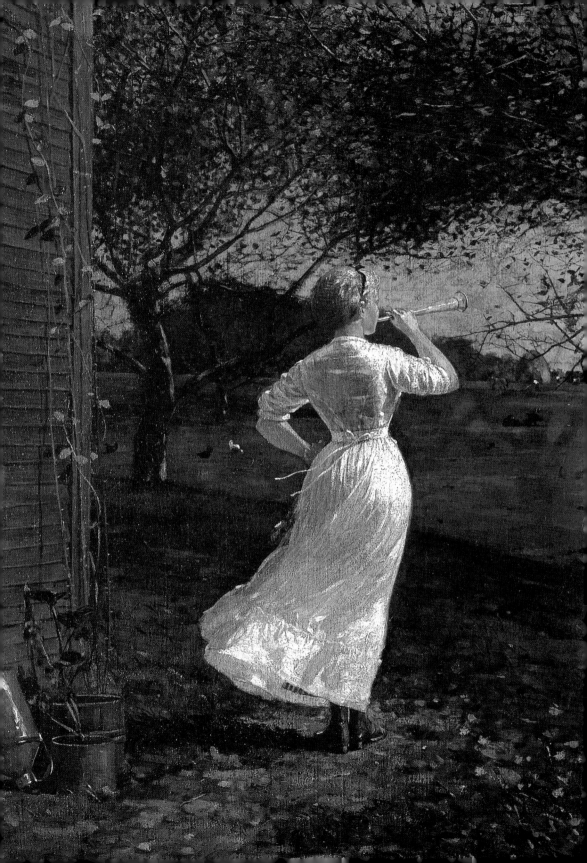

紐澤西的長堤濱岸　1869 年　油彩畫布　40.6×55cm　波士頓美術館藏

荷馬在藝術上的思想，我們所知不多。對於他作畫的事蹟，以往也很少記錄過。即使有一些記錄，也只限於在他繪畫的表現方面而已。

當他在巴弗還是一個學徒身份的時候，他曾對他的同伴說：「如果一個人將來想成為一個畫家，他千萬不要去看別人的畫。」荷馬的這句話，實在可以視為少年輕狂，在他一生的過程中，有些地方確實有此種傲慢的態度，也許一個天才型人物往往都少不了這種特質吧！

晚餐號角　1870 年
油畫　48.5×34.5cm
維吉尼亞州梅隆夫婦
收藏（左頁圖）

畫商契斯從一八八〇年就認識荷馬，此人知他頗詳，在他的記事中曾寫道：「荷馬很少受到其他畫家或任何人的影響，也許我可

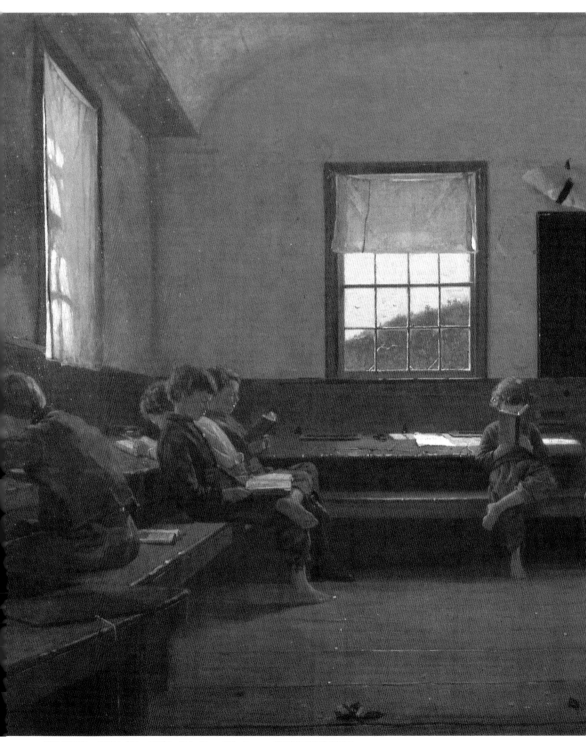

鄉村學校　1871年　油畫　54.3×97.5cm　聖路易美術館藏

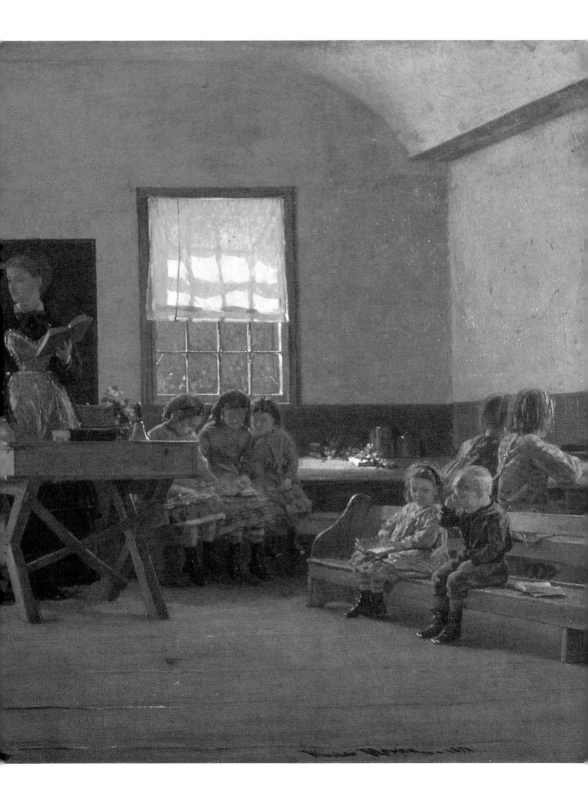

以說我永遠不知道他。他是一個少有在公共畫廊與展覽場所出入的人……聲譽對他全不重要，他也毫不在乎。」

評論家史頓浩斯也是荷馬的朋友，他在一八八七年寫道：「他對外國的藝術或者別人的工作，和他自己的作比較，總覺得有點可笑。」

對於繪畫而言，任何人都會受到別人的影響，無論荷馬的思想如何，或多或少，總會受到一些影響的。就別的畫家而言，對於視覺的真實以及他對繪畫的態度，都會想到用怎樣的一個程度去融和它；可是在荷馬，我們從許多證言中，他對上述的想法，確實很少。

荷馬早期的繪畫，帶有風俗畫派（native genre school）的時候，已見其跳脫出傳統的因襲。其他畫家的風格，幾乎和當年在紐約第十街畫室時代的伊斯曼・瓊生（Eastman Johnson）及布朗的風格相同。最有趣的就是介於荷馬和瓊生風格之間的一個畫家——布朗，布朗雖從傳統中脫出，卻僅次於荷馬。當這些老畫家們舉行展覽時，能看到有新鮮表現的，大都類似荷馬的技巧。

繪畫風格的比較

荷馬在一八六○至一八七○的十年間，有一些畫友和他來往，其中較密切的是拉法哥（John La Farge）與馬丁兩人。這兩個人都是當年反抗學院派的領導人物，在一八七○年美國有一個「新運動」（New Movement），就是他們和美國藝術家協會所創立的。但荷馬在運動中並未佔一席之地，因此他們每年舉辦的「革新派」畫展，荷馬都沒有參加。

在一八六○年期間，外國的畫派影響及於美國的，就是巴比松畫派（Barbizon school）。較後，荷馬和拉法哥兩人對巴比松畫派頗有興趣。我們從他倆的版畫中，比他們的油畫更容易看到這些影響。無疑地，由於荷馬本來就喜歡鄉村的大自然生活，他之所以喜歡巴比松畫風更是順理成章。荷馬在作品中，原本就帶有一股自然主義的風格，其後更增添了米勒的宗教思想、道德主義與柯洛的古

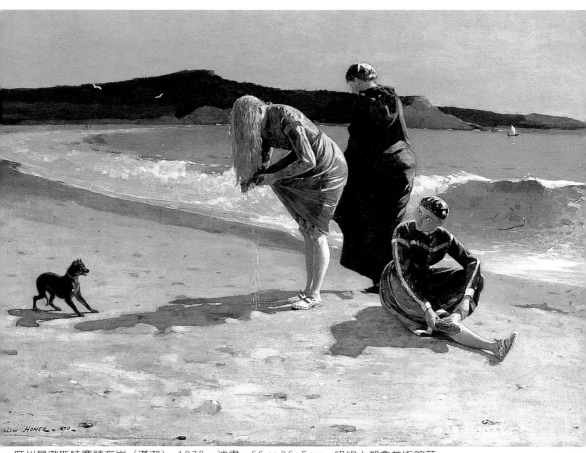

麻州曼徹斯特鷹頭海岸（滿潮）　1870　油畫　66×96.5cm　紐約大都會美術館藏

典風格。道比尼、狄奧多爾、盧梭，脫路瓦勇以及柯洛等人，在當
年都可以說是較爲單純的自然主義者；而荷馬的觀點，與他們最爲
接近，比當年任何一位美國學院派畫家都要早得多。

　　荷馬受到巴比松畫派的影響，使他的繪畫和年輕的法國印象派
非常相似——強烈顯出近代的思想，從道德的束縛中解脫出來，趨
向自由與注重外光的效果。荷馬的田園風味，與其說是像莫內，毋
寧說它更像米勒。他描寫幼年，顯然少有涉及於「性」；他描寫鄉
村，也盡可能避免和法國畫家相似。雖然荷馬的〈槌球比賽〉（1866
年）的作風和莫內的〈花園中的婦人〉很相似。例如畫面上光影面

圖見25頁

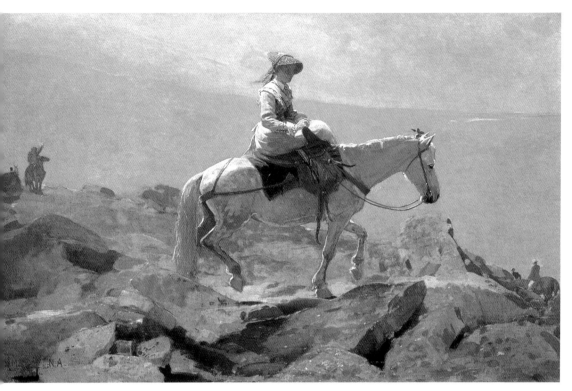

白山中的騎馬小徑　1868年　油彩畫布　61.3×96.5cm　麻州史得林與福蘭珊・克拉克藝術中心藏

的簡化等。但這類表現的相若，我們不能肯定他是受印象主義影響所得到的結果，因為法國運動尚未到達美國之前，荷馬的作品早就有這種特徵。因此，荷馬也可說是美國印象主義的先驅，其貢獻一如義大利的費多里與馬奇亞歐里。

三十歲訪問法國

　　一八六六年秋天，荷馬滿三十歲了，這年他到法國，作為期十個月的滯留，到法國的目的，不是到學校研究，而是我行我素，到各處鄉間畫他自己的畫。他沒有進過學校，據我們所知，他大部分的日子均消耗在鄉下，其中十八幅係在法國畫的，只有三幅是在巴黎所作。他沒有留下日記和紀錄，但他造訪過羅浮宮。

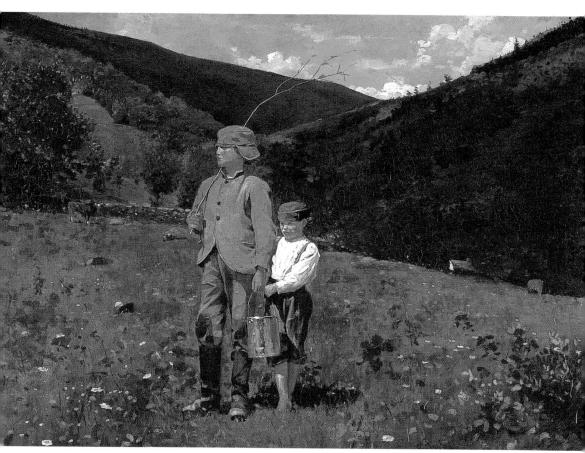

橫越牧場　1872年　油彩畫布　66.7×96.8cm　德州阿蒙卡特美術館藏

「他與法國畫家似乎毫無相干。」拉法哥記憶起荷馬的舊事時這樣說：「……我從未聽到他對前人的傑作有甚麼想法或說過一句話。」史頓浩斯也曾寫道：「他的感覺遲鈍，不似其他美國青年畫家一般早熟。他看過了那些名畫，無疑地，他應該了解的。但是那些『鄉土的觀念』對他也許特別深刻，……這種慢步的演進而使他成為自己的侷限、新鮮，有創作性的荷馬先生。」

一八六七年的萬國博覽會開幕，荷馬也參展了兩幅作品，他去展覽會訪問是由一個香水商人贊助的。萬國博覽會中有一座日本塔，但它並不包納在藝術展覽裡面的；不過，當他返回美國時，他

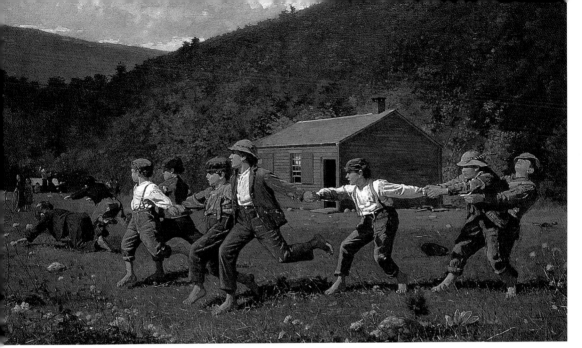

老鷹捉小雞　1872年　油彩畫布　55.9×91.4cm　美國藝術協會藏

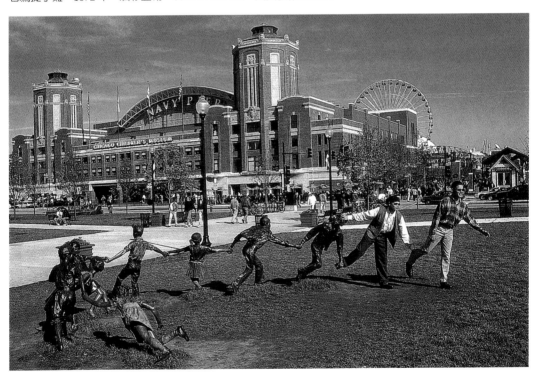

美國芝加哥置於舊船塢倉庫前的公共藝術，一群手牽手奔跑遊戲的雕像，似乎也有荷馬作品的影子。
（圖版提供：高千惠）

老鷹捉小雞（局部）　1872年　油彩畫布　55.9×91.4cm　美國藝術協會藏（右頁圖）

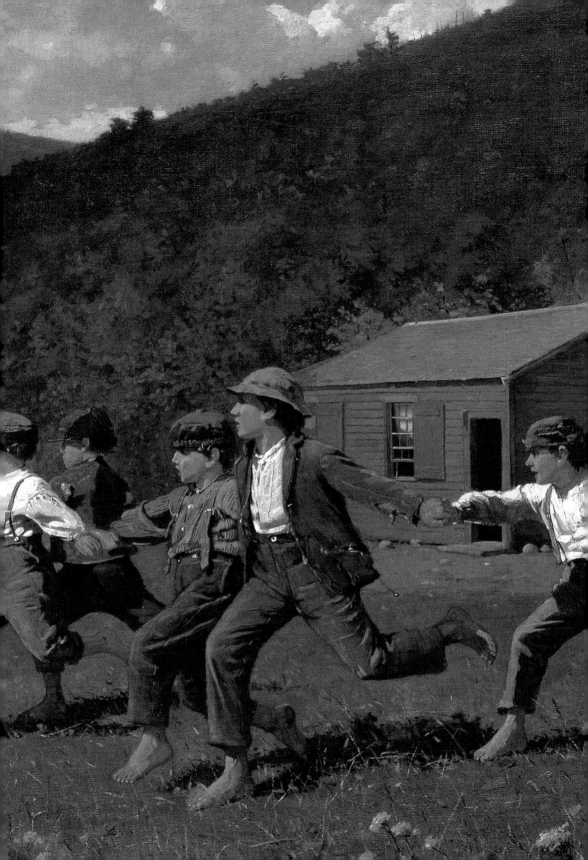

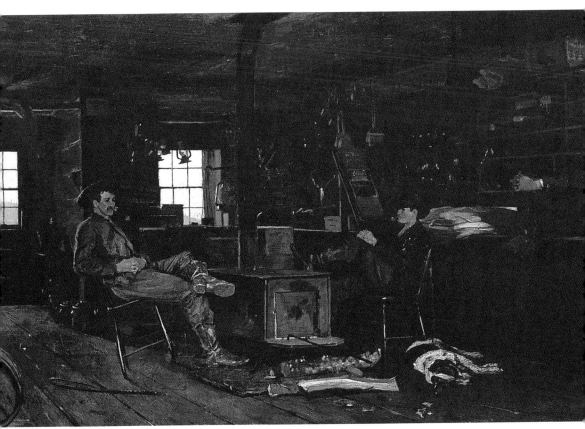

鄉間小鋪　1872年　木板油彩畫　50.2×46.2cm　華盛頓史密生尼恩機構荷士宏美術館藏

應該是看到過日本印刷的。在會場之外,其時庫爾貝和馬奈也正在
舉行他們的獨立展(與會場無關),他應當有看到的,但並沒有任
何相關的記錄。他的自然主義的表現比較接近庫爾貝而不是接近巴
比松派(荷馬晚期即一八九○年以後的海洋與冬景都非常近似庫爾
貝的風格)。其時馬奈尚未開始在戶外作畫,而荷馬早已把畫架搬
到戶外寫生,但其調色盤仍然維持著一如前印象主義者的老套。其
他將成為印象主義者的畢沙羅及竇加等比荷馬還小三、四歲,都已
成名為「印象主義畫家」,很可能當時荷馬是遇見過他們,或者看
過他們的作品。

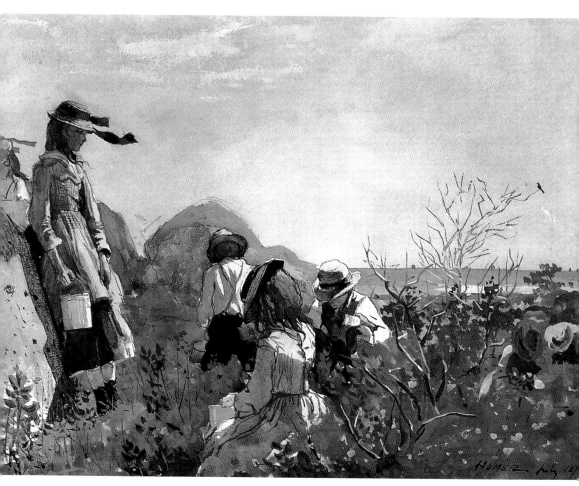

採野莓的人　1873年
水彩・膠彩
23.7 × 34.5cm
維吉尼亞州梅隆夫婦
收藏（上圖）

採野莓　木刻
1874年（下圖）

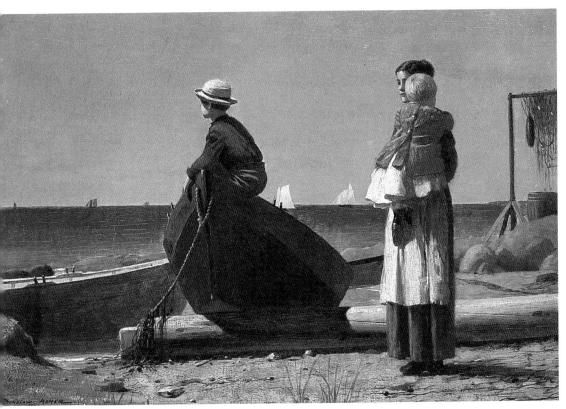

望父歸　1873年　木板油彩畫　22.9×35cm　私人藏

有光輝的繪畫

　　荷馬在法國的繪畫，表現的成份近於美國風格的較多，而近於
印象主義者反而較少。荷馬的作品所謂近似印象主義者，就是他三
年後回來，諸如採用了高彩度顏色的一幅〈白山中的騎馬小徑〉，
是他作品中比較有光輝的表現。前此，所有風景都是沐浴在直接的
陽光下，與石頭上反射著的光。

圖見 32 頁

　　又如題爲〈紐澤西的長堤濱岸〉的一幅作品，海水和岩石上的
微弱色相都是採用了固有色。荷馬作品之中，比較有外光表現的，
只有〈麻州曼徹斯特鷹頭海岸（滿潮）〉一幅，它是帶有一部分從沙
灘上反影著暖的陽光，另一部分則反射自天空上冷的陽光。荷馬對

圖見 27 頁

圖見 31 頁

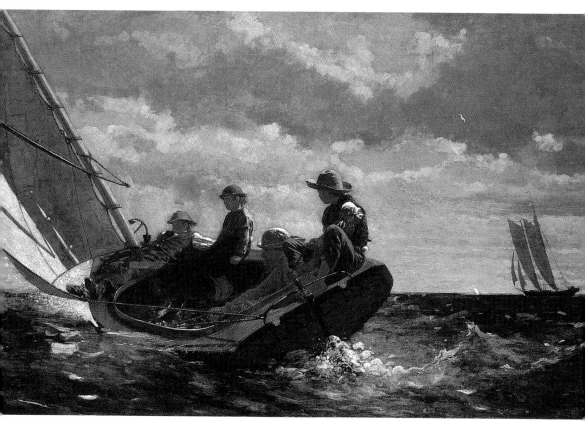

乘風航行（和風揚起） 1873～76年　油彩畫布　61.5×97cm　美國國立華盛頓美術館藏

光線的相互作用，每一自然現象的界線都分得很明顯，甚至遠處的海岸也如此。但若把他的作品與印象主義畫作比較，他的繪畫不但顯得很硬板，而且也欠靈活。同時，他所表現晴天時的光與色，似乎比印象主義者還要過度的誇張大氣。

與印象主義的關係

這種對光的表現法，正是荷馬看過了法國繪畫所受到刺激的影響，迨至他在沙龍所用的高明度比他先前的作品還高。這也許是他習慣了他自己家鄉那些清新的空氣與強烈的陽光所致。

望海（黑衣女子倚窗）　1872年　油畫　39.4×57.2cm　私人藏

關於他這三年間的畫，在任何方面來看，變化得不多。如果他真正遭遇到巴黎的印象派，總不至於會守舊不變。

荷馬的繪畫，基本的觀念迥異於法國印象主義。真正的印象主義，對光和大氣，較之自然實體物質更為重視。正如莫內所說：「我畫的不是物體（object），畫的是它與大氣之間的色彩。」但荷馬感到興趣的是「object」，畫的是物體的本身。真正的印象主義者，是把景色沐浴在光與大氣之中，但荷馬的視覺經常都是清晰而精確，他從未給過色彩作為物體的主導，他的繪畫結構是基於量，從明到暗包納量的全程，這正是印象主義所不為的。

這就是因為從「黑與白」開始（即黑白插畫）的畫家，他由始至終，都是這種風格。正如他自己也說過：「我從未試過甚麼東

望海（局部，黑衣女子倚窗）　1872年　油畫 39.4×57.2cm 私人藏（右頁圖）

40

女孩於石製廊道上閱讀　1872年　油畫　15.2×21.6cm　私人藏

西，我只找到了適當的量。」他在一八六○至一八七○年的十年
間，所用的色比印象主義暗而暖，陰影從未用過寒色調，或用藍色
來表現距離。他的調色盒上是沒有紫羅蘭、淺紫與藍青等顏色，而
他也從未採用過印象主義者的技巧與色調。

　　如果把同一年代的荷馬作品和印象派比較，荷馬的作品看起來
似乎顯得精確而束縛，而印象主義畫家對於革新則較為大膽，色彩
也相較明亮些，且更具畫意。印象派畫家可是說根據謬誤藉以推
理，所以被稱為傳統的反叛者；而荷馬就沒有這種藝術的背景，因

等待答覆　1872年　油畫　30.5×43.2cm　皮包第收藏

　　此他的作品，在這些年來，看起來眞像一個鄉下佬。但在另一面來看，他確實爲美國樹立了另一風格，也爲美國繪畫引導了另一條新路。在這個漫長的過程中，他也的確奠定了一個與印象派不同的方向。

主張純粹自然哲學

　　對荷馬的偏見，只有少數評論家中的修頓，曾於一八八〇年爲

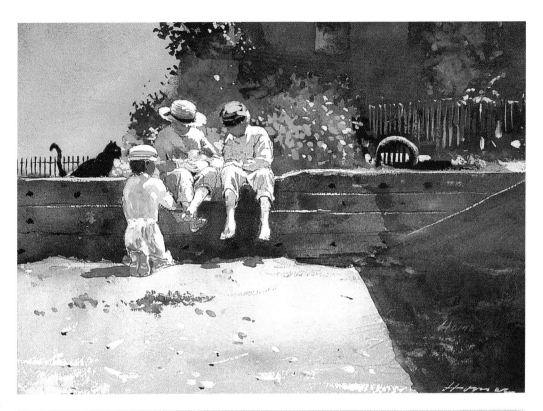

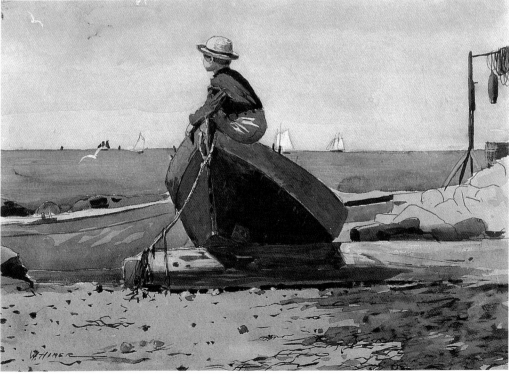

44

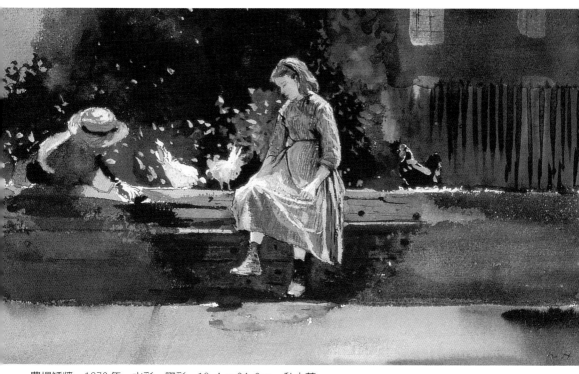

農場矮牆　1873年　水彩・膠彩　19.4×34.3cm　私人藏

荷馬圓其說，修頓寫道：「荷馬是為大眾而作畫，……他從大自然直接描寫。」又提到：「在美國中，沒有一個畫家會比荷馬更關心這些戶外工作，和更了解它的價值。他畫他所看到的；他表白他自己的所覺；他記錄他的所知。如是，一個畫家開始完成了室內的一個人物，或者一個兒童，在戶外，便失去了真情，……數以百計的小小意外的陽光和陰影的效果，只能在眼前的自然予以重現……像布格路與格利。」荷馬夫人曾說：「我不要過街去探望布格路的畫像在撒謊，……他畫的光不是戶外的光，他的畫簡直是蠟做的，他們是極端近乎欺騙。」荷馬也曾說：「一幅畫在戶外構成……再把它帶回室內去用它只有一半是對的。你雖然得到了構圖（composition），但你已失卻了新鮮；失卻了神祕。在畫家來說，高品質的特性是風景的本身……。在戶外，從頭頂上天空給予光線，

男孩與小貓　1873年
水彩石墨畫
24.4×34.6cm
麻州沃斯特美術館藏
（左頁上圖）

望父歸　1873年
水彩　24.8×35cm
加州奧克蘭米爾大學
美術館藏（左頁下圖）

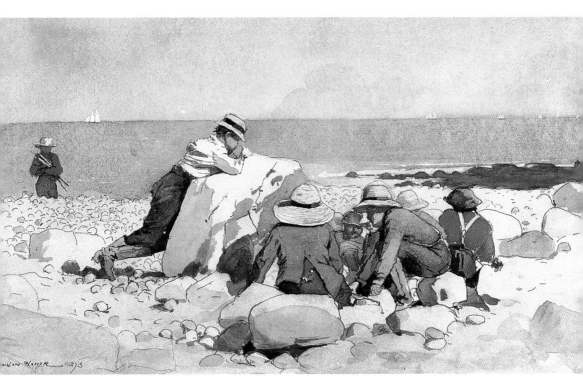

烤蛤蜊　1873年　水彩・膠彩・石墨畫　19.7×34.6cm　克利夫蘭美術館藏

它由某些物體把它反射來的，它是太陽的直接光線；因是，在混合與充溢這些若干的光輝，那就沒有一件物象可以看成它是線了。」這就是荷馬藝術的表現，也是他所主張的純粹自然哲學。

　　修頓（Sheldon）寫道：「荷馬深信，無論如何，一幅完整的繪畫不是由戶外的觀察，便可以成立的。所有古老傑作的構圖，都是在室內產生的，你在戶外是控制不了大自然的。」顯然地，在這裡，不難看到荷馬思想上，對於「自然的真實」他亦叫它做「構圖」（composition）。

木刻版畫插畫

　　直至荷馬四十歲的時候，他仍過著雙重生活——畫家，又是插

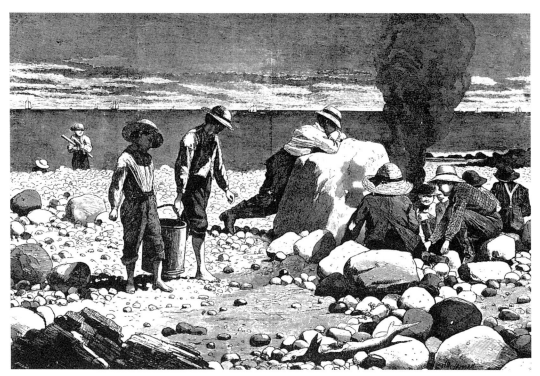

野餐　木刻　1873 年

畫家。其時他所作的插畫，大都是木刻版畫。

　　他的木刻版畫製作過程，先在細緻的一塊木板上作畫，在它的上面加白，再轉給刻工處理，讓別人依圖上先前的構圖，刻去上面白色面積的部分，留下來畫線的部分，如同浮雕一般。原畫在製作過程中，自然已是無法留存，早已被毀壞。畫家的機能與刻工是分開的；在我們目前所知，荷馬從未自己動手刻過他的木刻版畫。

　　一塊木刻，基本上它是用模版上來印刷，浮雕的表面印刷本是黑色平面，調子是要雕刻成極微細的平行線，而平面的中間調子，只有藝術家才了解這些自然。可是荷馬竟是這樣的藝術家，當他表現調子時，他的插畫卻建築在強烈的線型基礎上，決定了輪廓，然後對光影再下界限。

　　他的木刻常顯出美麗堅實的形。有時候，很像日本浮世繪的木

等待魚兒上鉤　1874年　水彩石墨畫　18.6×33.8cm　麻州愛迪生美國藝術美術館藏（上圖）

坐在岩石上的男孩　1873年　水彩畫紙　21.6×33.7cm　紐約堪那裘荷利圖書館藝廊藏（下圖）

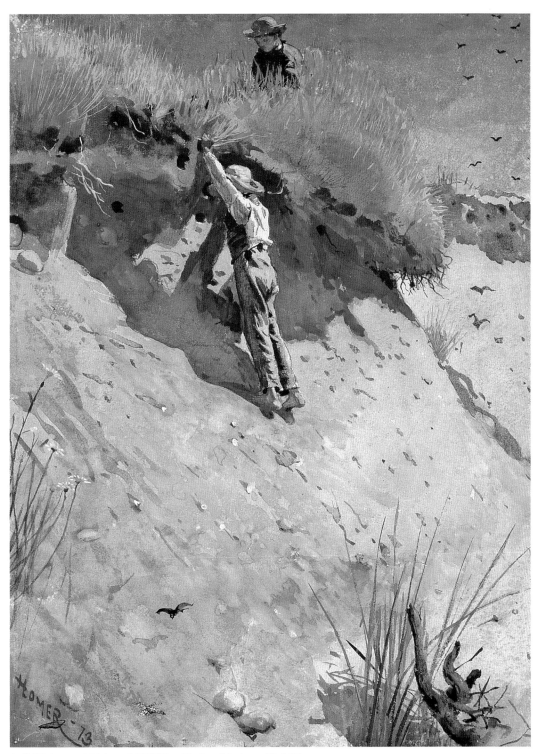

有幾顆蛋？　1873年　水彩畫紙　33.3×24.4cm　私人藏

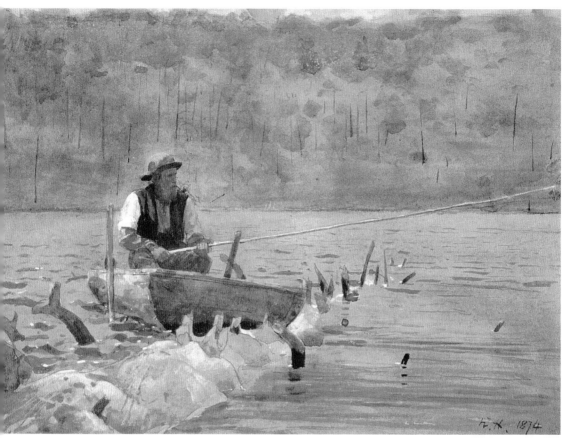

小船上的釣魚者　1874 年　水彩石墨畫　24.8 × 34.3cm　私人藏

刻，因爲他的技巧與日本木版畫頗爲相似。

　　大致過了一年多，荷馬便停止了畫這些說明版畫，而改爲教科書用的版畫插畫。其後這些版畫，漸次成爲獨立的藝術。荷馬是個多產作家，而且生性習慣節儉，他很少浪費他的材料。有時他會從原先的版畫創作中，再利用它的題材，改畫油畫，或插畫。例如一八七○至七一年之間，他在《週六期刊》雜誌發表的一系列圖畫；以及一八七三至七四年間，在《哈潑週刊》上所發表的，都是利用了舊版畫的題材所繪的插畫。這一時期，也是他以往工作中最好的一段。

小船上的釣魚者（局部）1874 年
水彩石墨畫
24.8 × 34.3cm
私人藏（右頁圖）

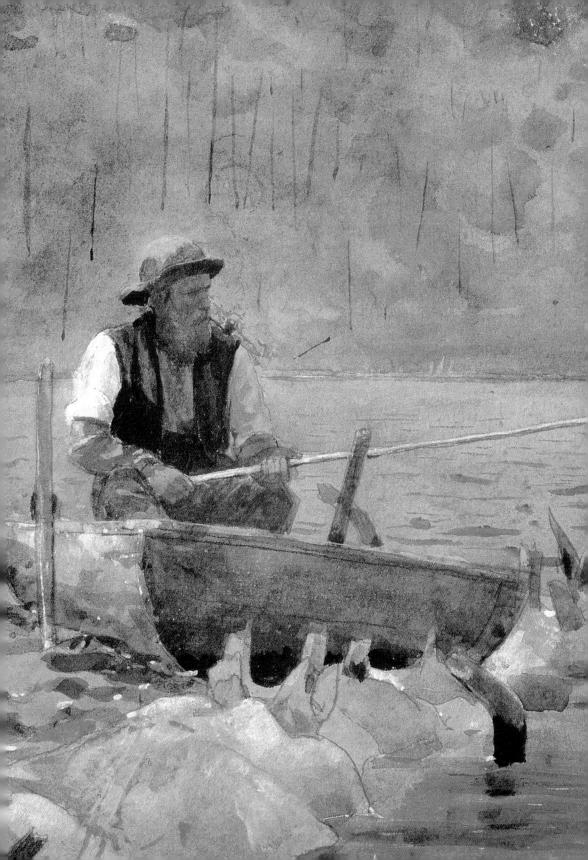

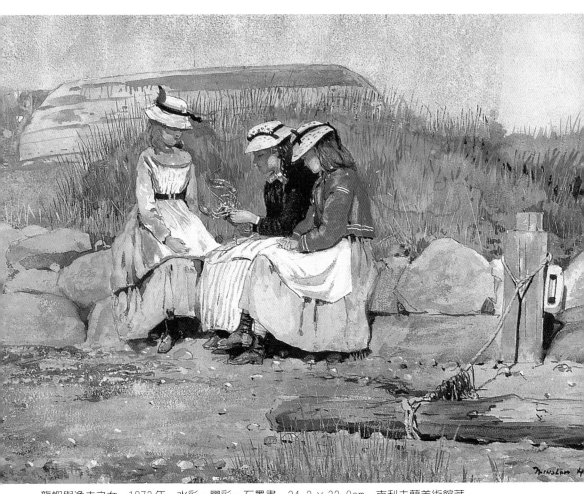

龍蝦與漁夫之女　1873年　水彩・膠彩・石墨畫　24.2×32.9cm　克利夫蘭美術館藏

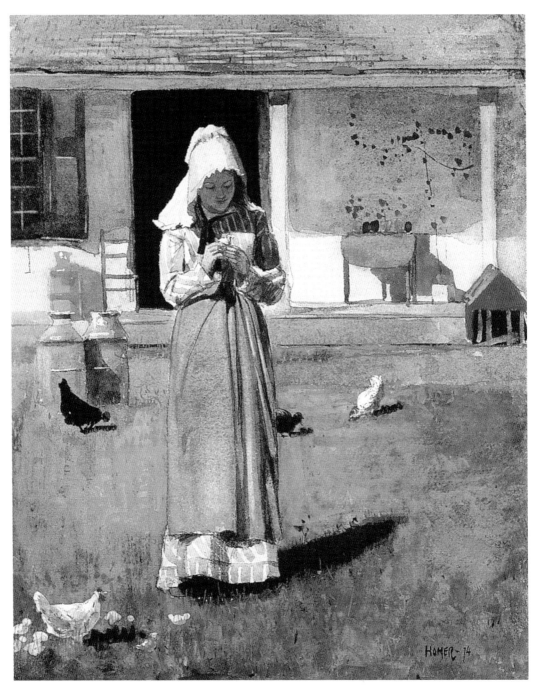

生病的小雞　1874年　水彩・膠彩・石墨畫　24.7×19.7cm　華盛頓國家藝廊藏

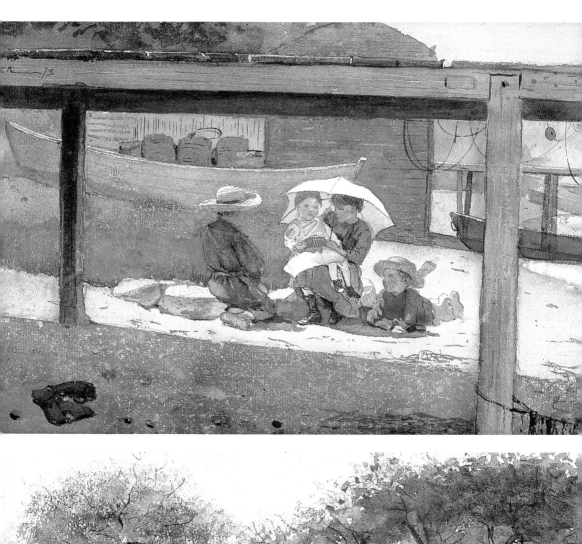

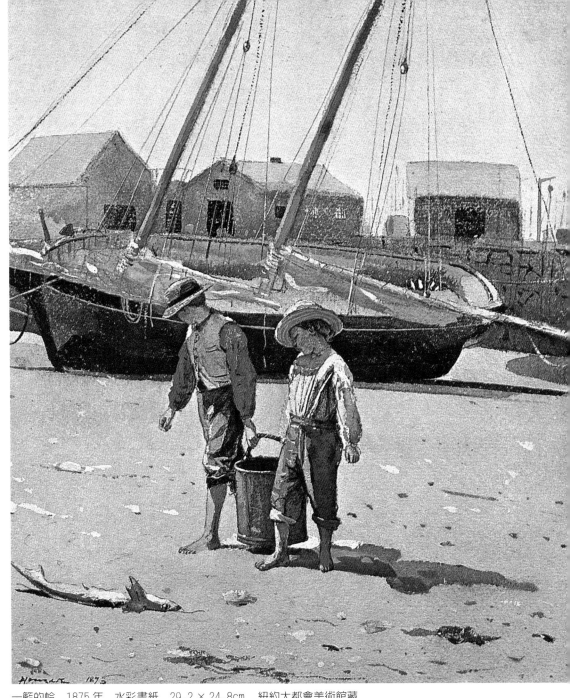

一藍的蛤　1875 年　水彩畫紙　29.2 × 24.8cm　紐約大都會美術館藏

看顧小孩　1873 年　水彩畫紙　21.6 × 34.3cm（左頁上圖）

圍籬上的小孩　1874 年　水彩鉛筆畫　18.3 × 30.2cm　麻州威廉學院美術館藏（左頁下圖）

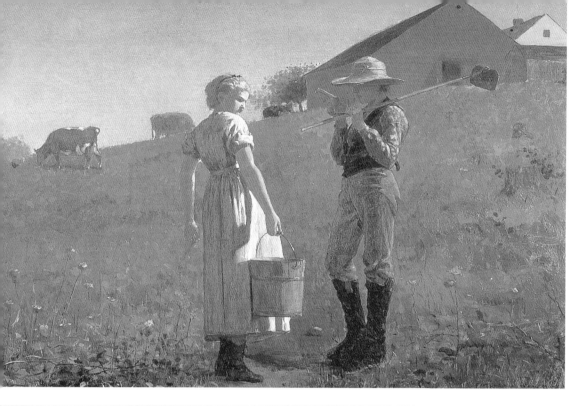

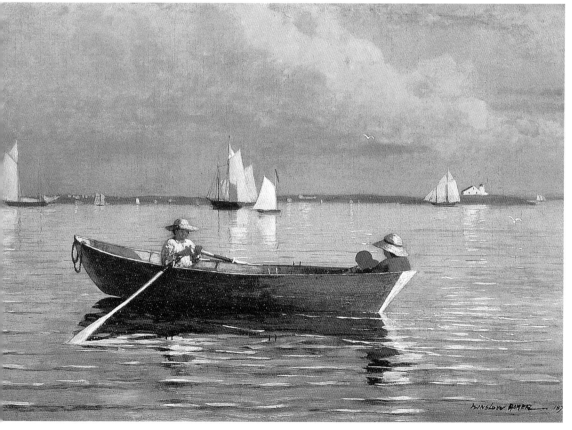

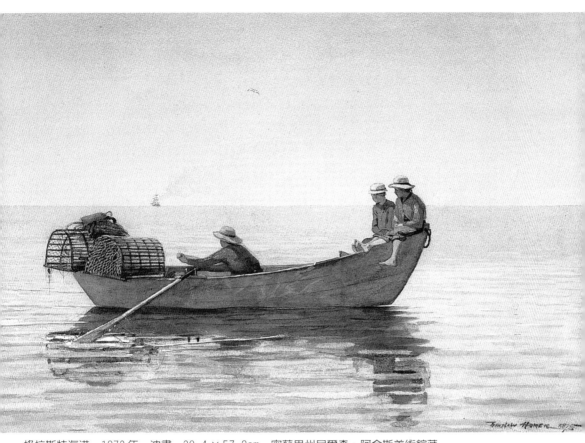

格拉斯特海港　1873年　油畫　39.4×57.2cm　密蘇里州尼爾森‧阿金斯美術館藏

偶遇　1874年　油畫　51.8×76.5cm　費城美術館藏（左頁上圖）

三個男孩與一簍龍蝦　1875年　水彩‧膠彩‧石墨畫　34.4×52.1cm　密蘇里州尼爾森‧阿金斯美術館藏
（左頁下圖）

擠牛奶的時刻　1875 年　油畫　61×97.2cm　溫明頓・德拉威爾美術館藏（全圖與右頁局部）

西洋棋局
1877 年　水彩
45.2×56.4cm
舊金山美術館藏

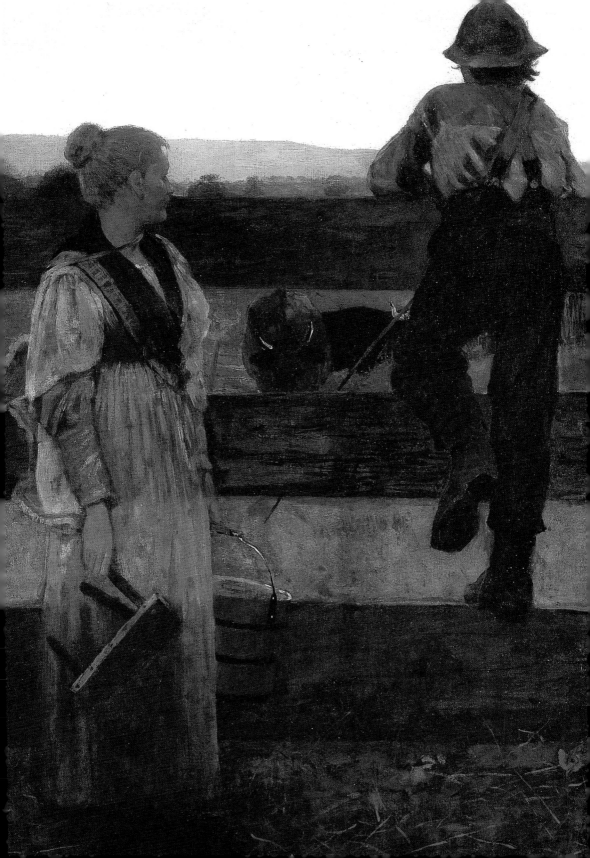

陽光樹蔭下　1872年　油畫　40.2×57.6cm　紐約庫伯海威特國立設計博物館藏

黑板　1877年　水彩畫紙　49.4×31cm　華盛頓國家藝廊藏（右頁圖）

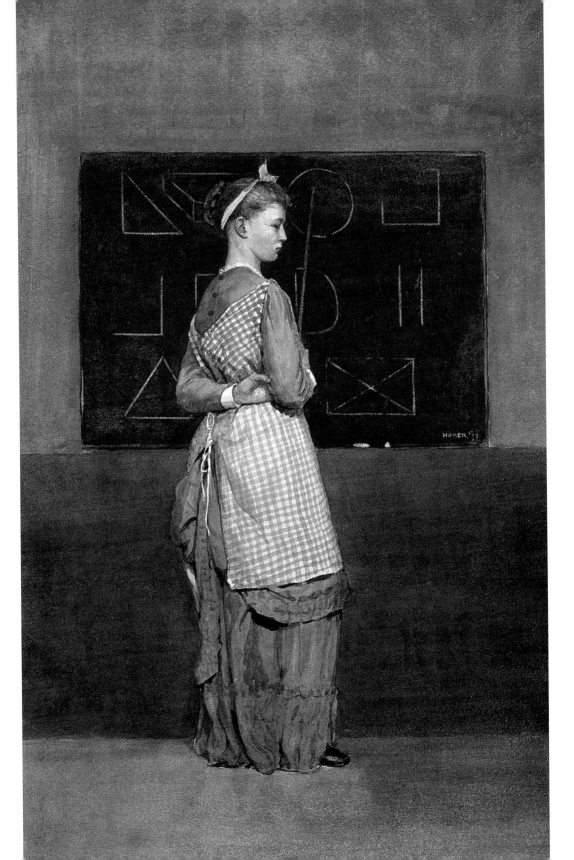

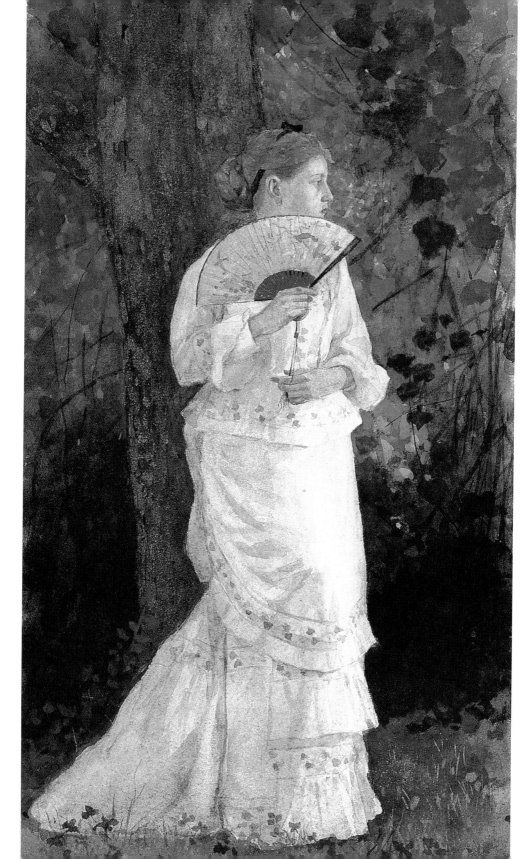

相約樹下　1875 年
水彩畫紙
30.5×20.5cm
普林斯頓大學圖書館
藏（左頁圖）

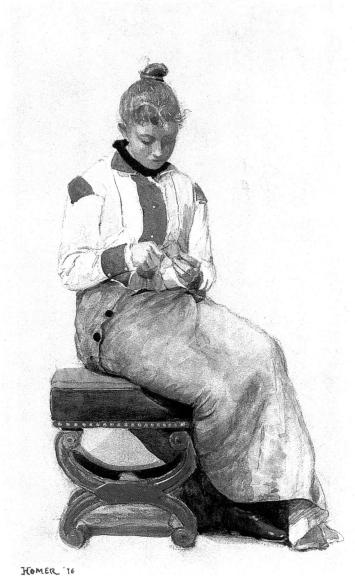

剝檸檬　1870 年
水彩　47.9×30.5cm
麻州史達林與法蘭珊‧
克拉克藝術中心藏

第一幅水彩畫創作

　　當他的插畫達到高峰，在一八七五年，他開始放棄插畫工作。
為甚麼他放棄了畫插畫，一如他的私生活，是一個不解的謎。最大

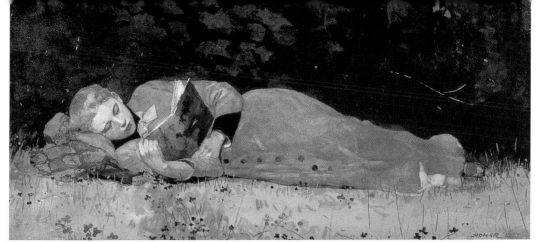

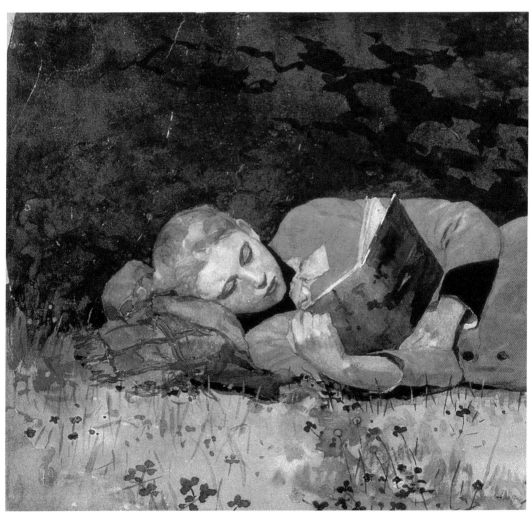

新的小說讀本　1877 年　水彩　24.1×52.1cm　麻州史賓菲德美術館藏（上圖）

新的小說讀本（局部）（下圖）

女子與印度象飾品　1877 年　水彩　29.8×22.2cm　紐約水牛城阿布萊特・那茲藝廊藏（右頁圖）

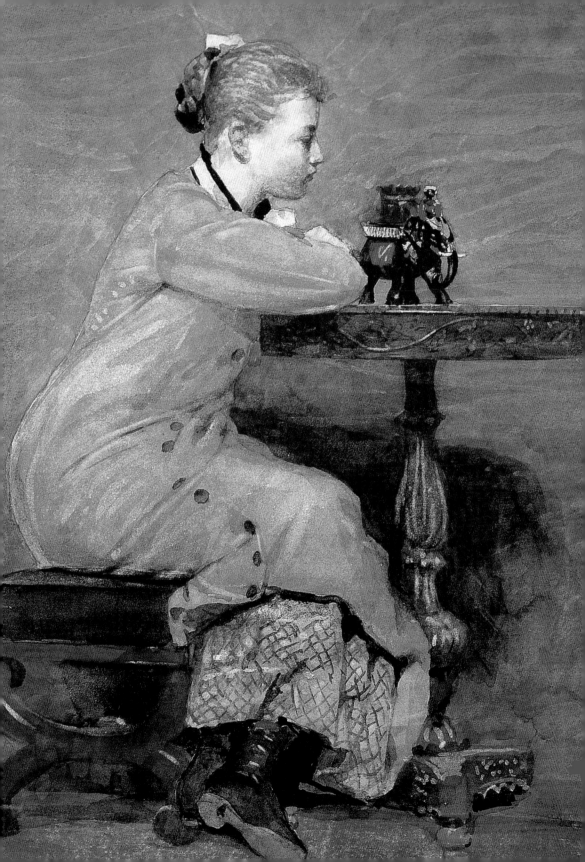

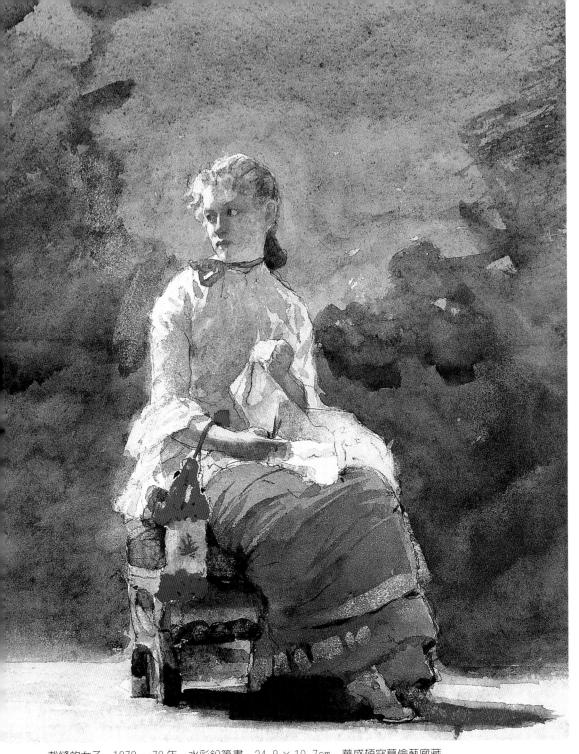

裁縫的女子　1878～79 年　水彩鉛筆畫　24.8 × 19.7cm　華盛頓寇葛倫藝廊藏

秋天　1877 年　油畫　97.2 × 61.4cm　華盛頓國家藝廊藏（右頁圖）

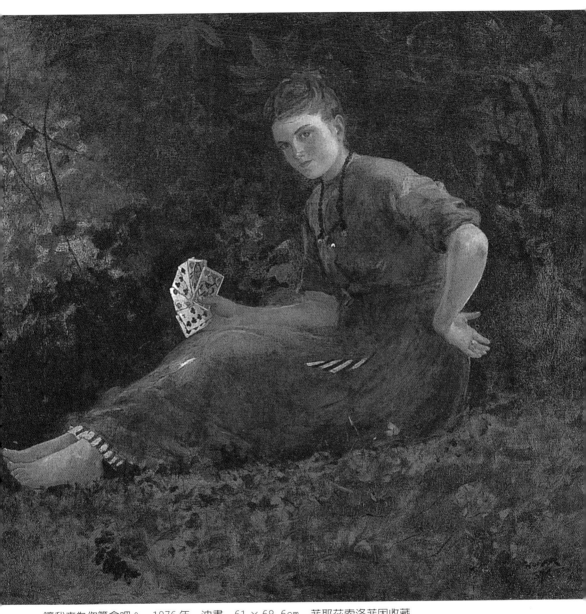

讓我來為你算命吧？　1876年　油畫　61×68.6cm　菲耶茲索洛菲因收藏

田野中的雀歌　1876年　油畫　98.1×61.5cm　維吉尼亞州克雷斯勒美術館藏（右頁圖）

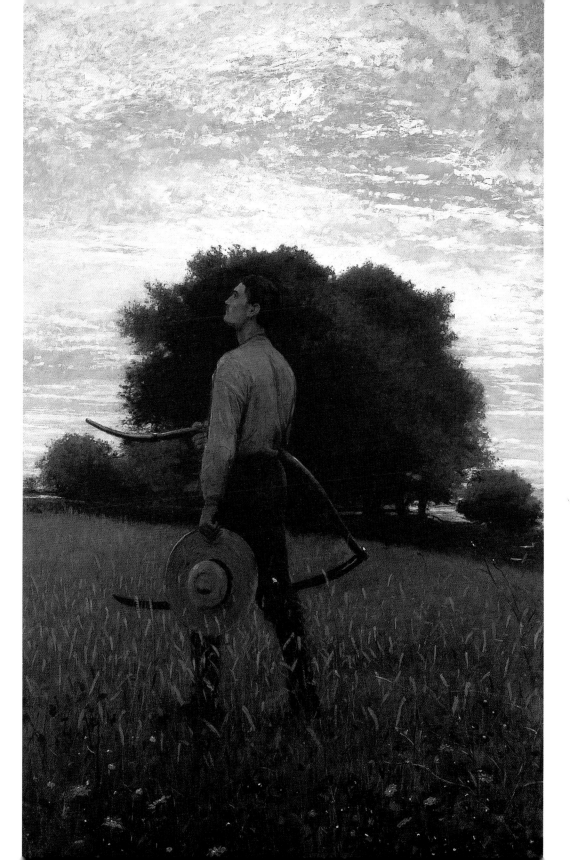

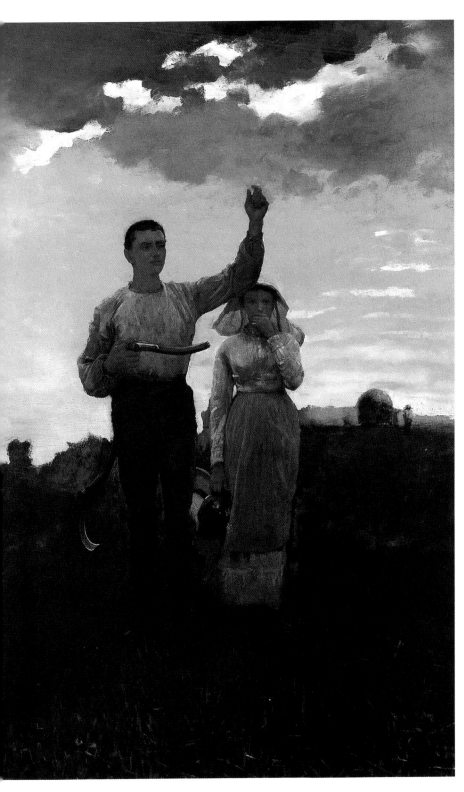

回應號角聲
1876 年　油畫
97.2×61.6cm
木斯克岡美術館藏

回應號角聲（局部）
1876 年　油畫
97.2×61.6cm
木斯克岡美術館藏
（右頁圖）

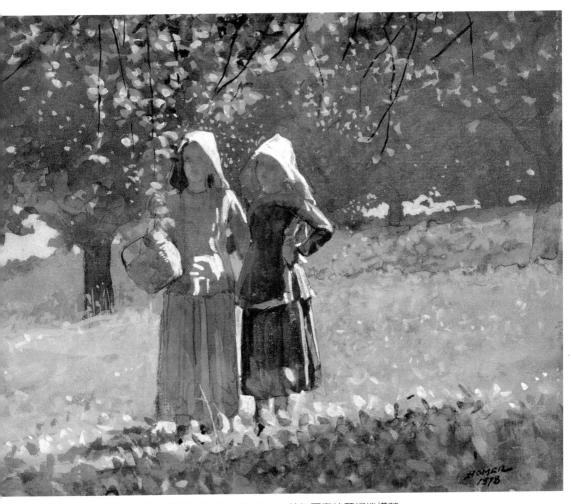

採蘋果　1878年　水彩・膠彩　17.8 × 21.3cm　芝加哥泰拉藝術機構藏

採蘋果（局部）　1878年　水彩・膠彩　17.8 × 21.3cm　芝加哥泰拉藝術機構藏（右頁圖）

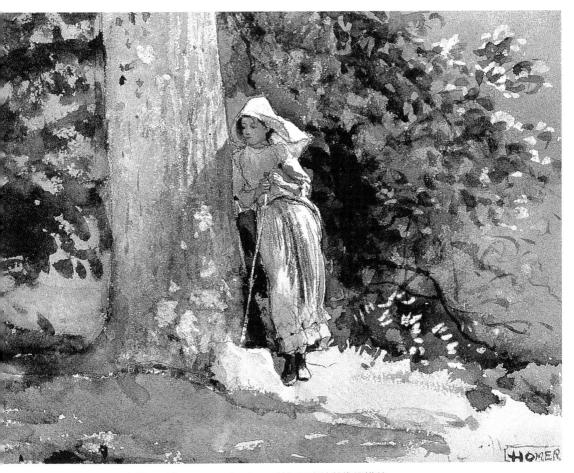

倦態　1878年　水彩石墨畫　24.1×31.1㎝　芝加哥泰拉藝術機構藏

紐約里茲的晨光　1876 年　油畫　61.3×71.1cm　波士頓美術館藏

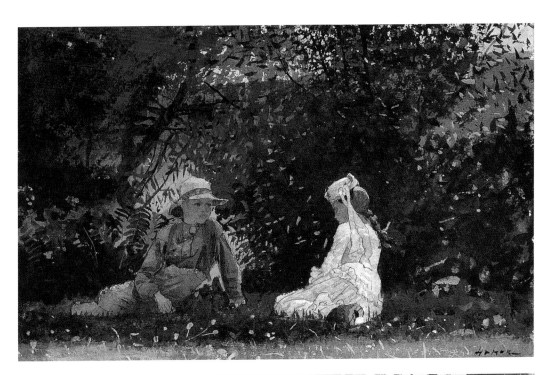

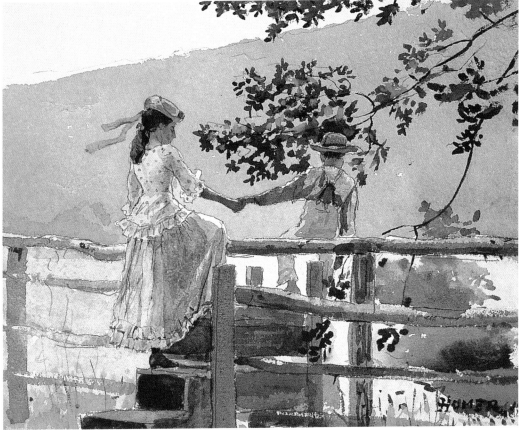

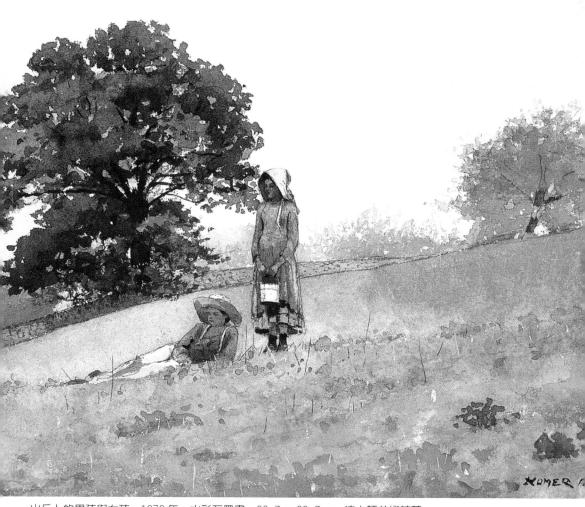

山丘上的男孩與女孩　1878年　水彩石墨畫　22.7×28.7cm　波士頓美術館藏

豪克農莊景色　1878年　水彩鉛筆畫　18.4×28.6cm　華盛頓史密生尼恩機構藏（左頁上圖）

籬笆旁的階梯上　1878年　水彩石墨畫　22×28.3cm　華盛頓國家藝廊藏（左頁下圖）

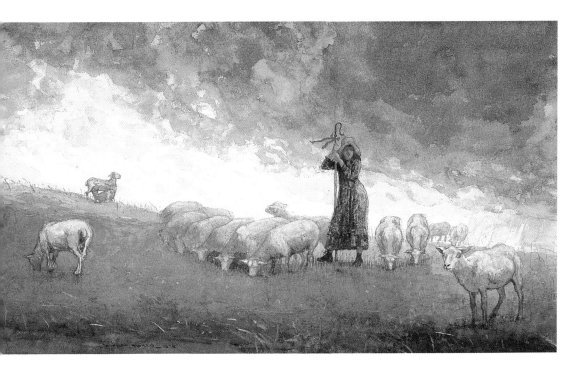

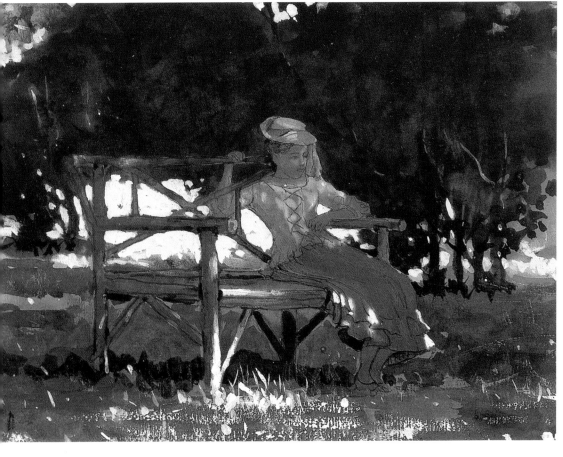

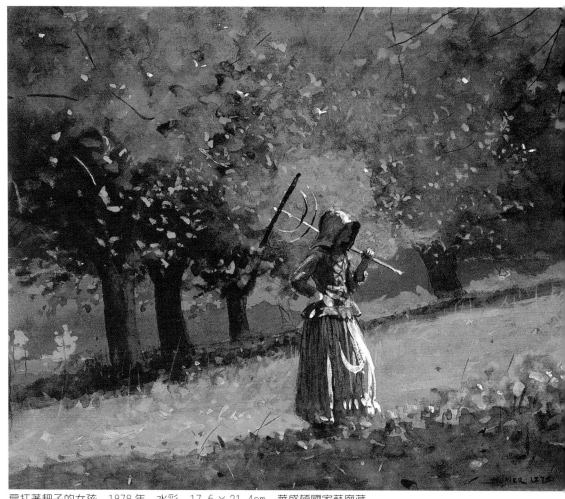

肩扛著耙子的女孩　1878年　水彩　17.6×21.4cm　華盛頓國家藝廊藏

牧羊女照管羊群　1878年　水彩　29.4×50.2cm　布魯克林美術館藏（左頁上圖）

長椅上的女孩　1878年　水彩‧膠彩　16.2×21cm　德州邁克奈美術館藏（左頁下圖）

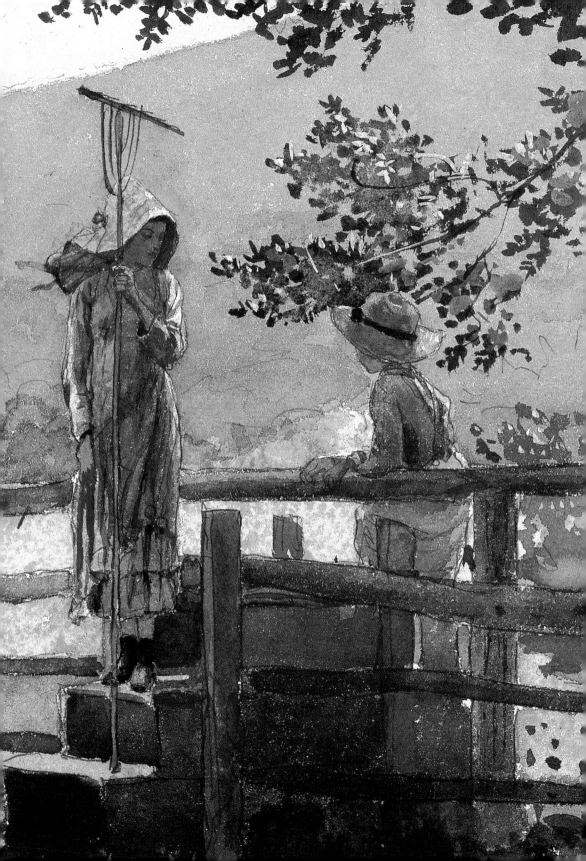

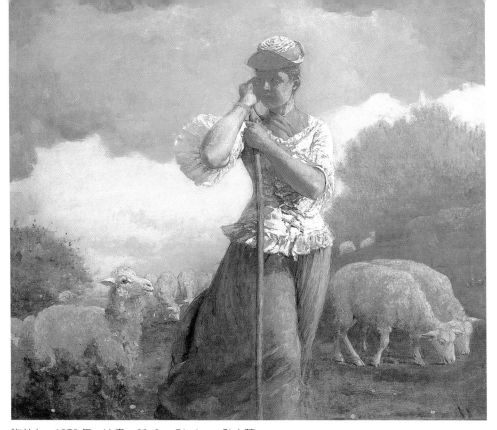

牧羊女　1879年　油畫　62.2×71.4cm　私人藏

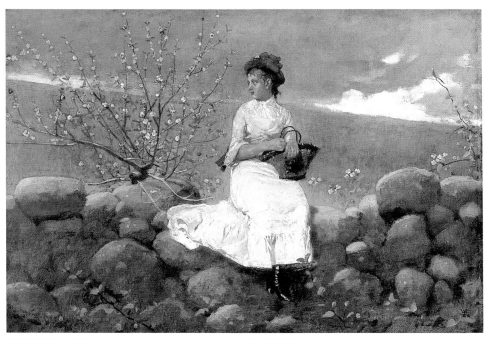

桃花盛開　1878年　油畫　33.7×49cm　芝加哥藝術機構藏

春　1878年　水彩石墨畫　28.2×21.9cm　私人藏（左頁圖）

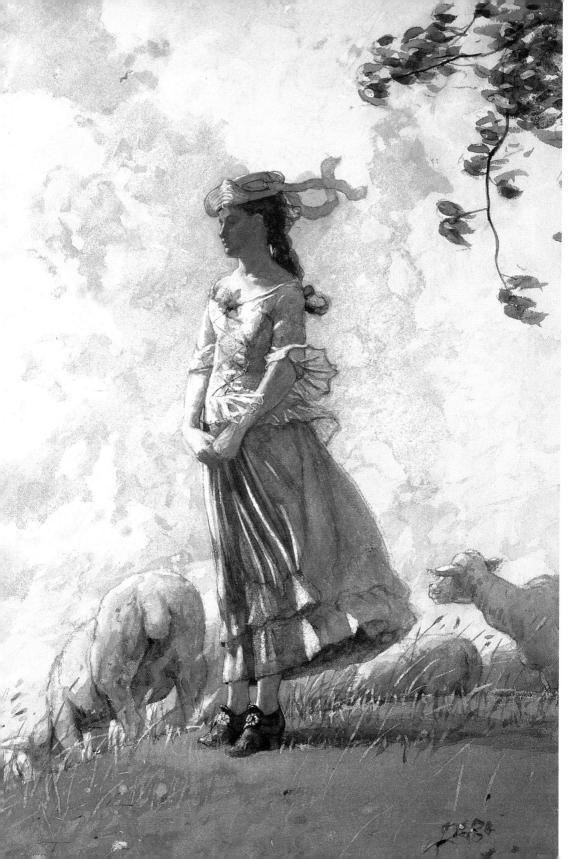

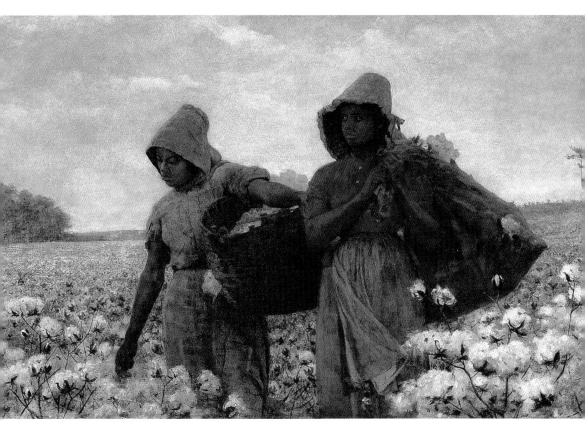

採棉花的女子　1876 年　油畫　61.1×96.8cm　洛杉磯美術館藏

的理由，也許是他對另一種新材料──水彩，自信可以表現得更爲
成功吧！荷馬三十七歲的時候，才開始畫水彩畫，由於此一開始，
他成爲了十九世紀世界著名的水彩畫家之一。

　　一八七三年英國倫敦國家藝廊展出的水彩名作，可能帶給他最
初的刺激與靈感。他在整個夏季專心習畫。他以格拉斯特、麻薩諸
塞州等地的港口或水邊爲背景，畫成一系列以兒童爲題材的創作；
畫幅中，他表現出來海邊與燦爛夏日陽光中童年的歡樂。

　　當荷馬開始畫水彩的同時，也引起他對油彩的興趣。他用油彩
畫過一些類似的題材，一八七八年的夏天，他在蒙特維勒紐約，就
畫了許多少年少女，在樹蔭下牧羊的人物畫，少女們拿著陽傘，穿

清新的空氣　1878 年
水彩・炭筆・畫紙
布魯克林美術館藏
（左頁圖）

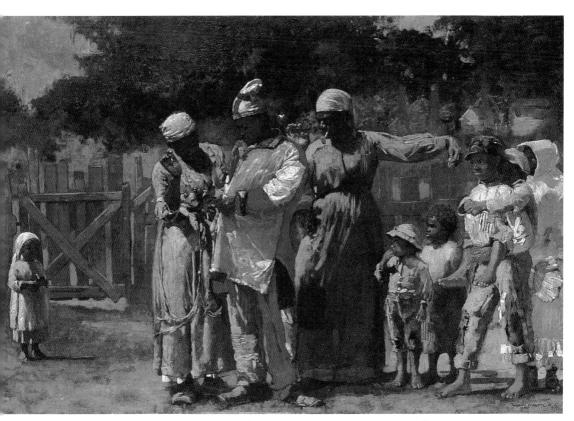

為嘉年華狂歡節的盛裝打扮　1877 年　油畫　50.8 × 76.2cm　紐約大都會美術館藏

著圍裙，描寫的都是十八世紀的風習，人物大多作「呆視」的表情。這種表現也許是他要表現自己一向對事物有精密觀察的能力。他所從事此類題材獲得的結果，是混合著透視與優雅，寫實與洛可可式的藝術。

一八七〇年代的作品：黑人主題

　　荷馬在一八七〇年時期，技巧已達至穩健的地步。由於他早期多年的作畫經驗，確立了他的畫風，那種天真質樸的氣味已消失，對於光線及形體與空間的關係，也比較趨於意識與成功的掌控。

　　但他早期的「旋律」仍繼續存在畫面，不過他已知轉變它的角

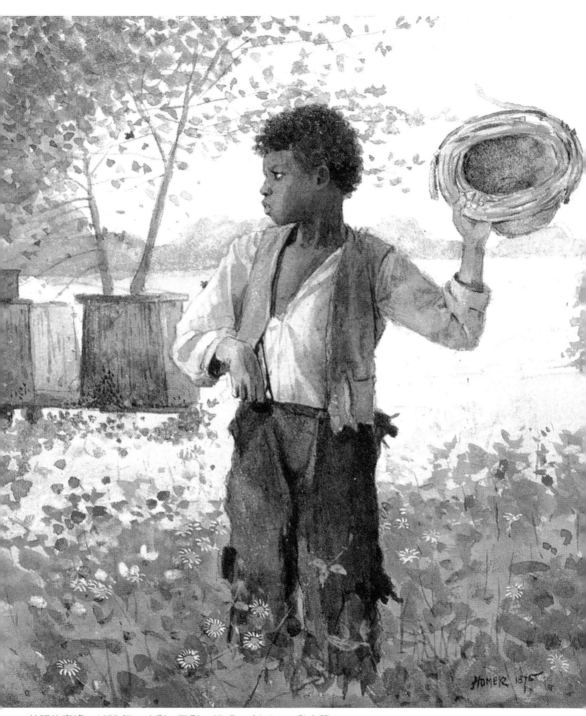

忙碌的蜜蜂　1875 年　水彩・膠彩　25.7×24.1cm　私人藏

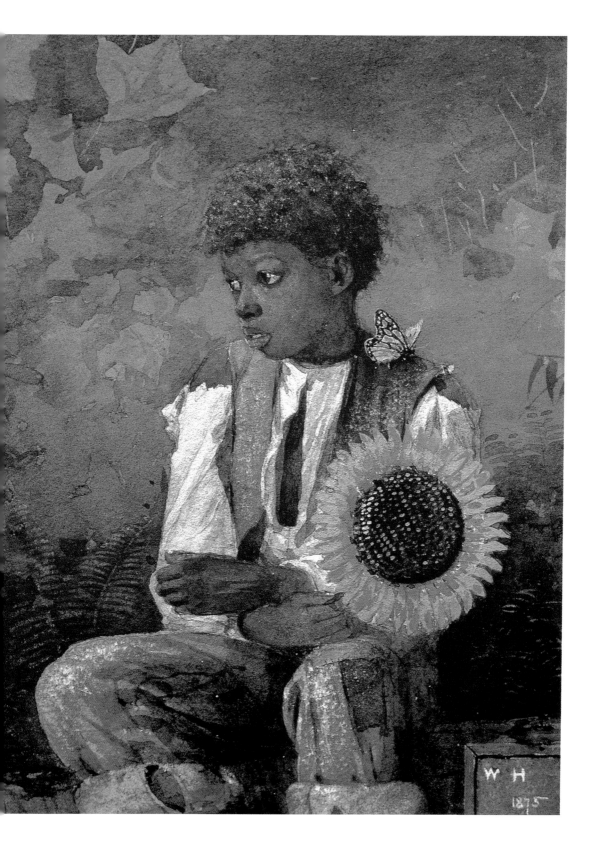

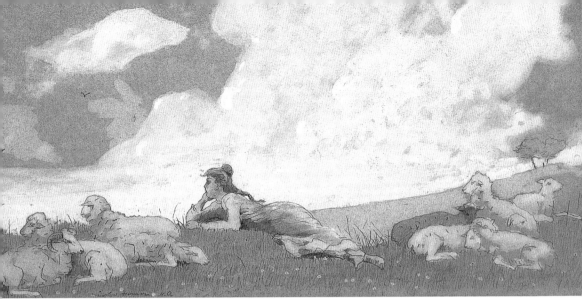

女孩與羊群　1879年　水彩鉛筆畫　19.4×41cm　紐約水牛城阿布萊特・那茲藝廊藏

尼德叔叔　1875年　油畫　35.6×55.9cm　私人藏

獻給老師的向日葵　1875　水彩　19.4×15.7cm　喬治亞大學美術館藏（左頁圖）

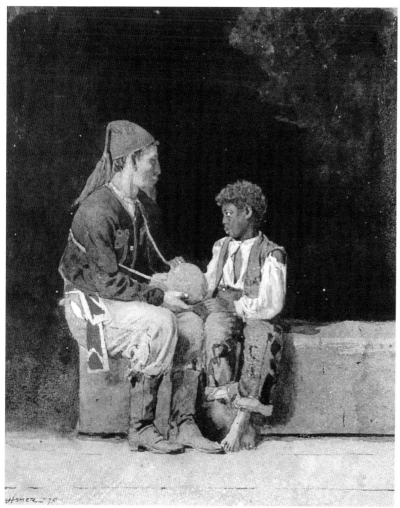

吃西瓜的男孩們
1876　年油畫
61.3 × 96.8cm
紐約庫伯海威特國立設
計博物館藏
（右頁上圖）

往市場的路上（巴哈
馬）　1885年　水彩
33.7 × 48.9cm
布魯克林美術館藏
（右頁下圖）

非法買賣　1875年　水彩　22.2 × 20cm　紐約堪那裘荷利圖書館藝廊藏

度與如何強調它。荷馬在一九七○年代的作品，題材大都是女人，
諸如採花、捉蝶、閱讀文學書籍等等主題，而且畫中多是呈現單獨
的一個人物。雖然荷馬已將畫面改變爲感情的描寫，但他的作畫態
度少有進展，仍保留著孤獨的性格，只是比較從前含蓄得多。嚴格
說起來，荷馬繪畫中似乎仍尚欠優雅而無情緒氣息。一個畫家需要
更深的內心感情，但他的態度距感覺尚遠，荷馬在水彩上講求精練

圖見 60 ～ 68 頁

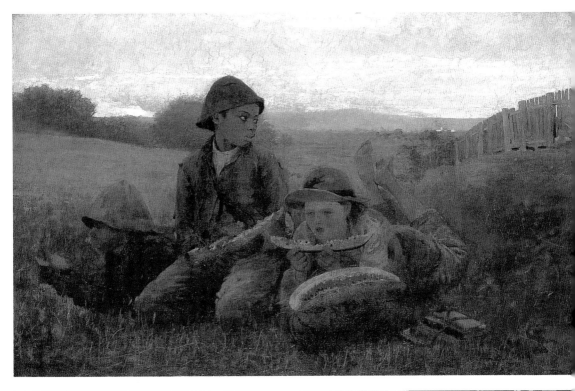

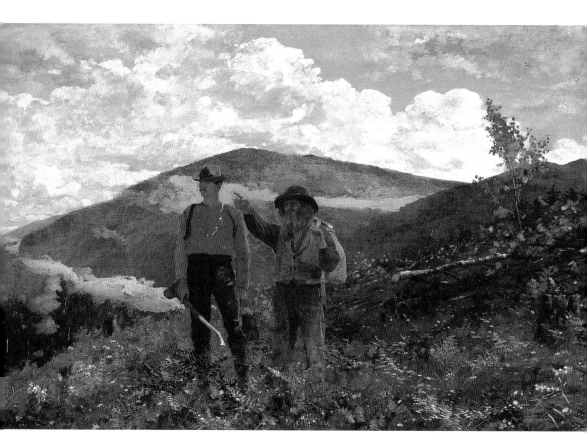

兩個嚮導　1877年　油彩畫布　61.5×97.2cm　麻州史得林與福蘭珊·克拉克藝術中心藏

兩個嚮導（局部）　1877年　油彩畫布　61.5×97.2cm　麻州史得林與福蘭珊·克拉克藝術中心藏（右頁圖）

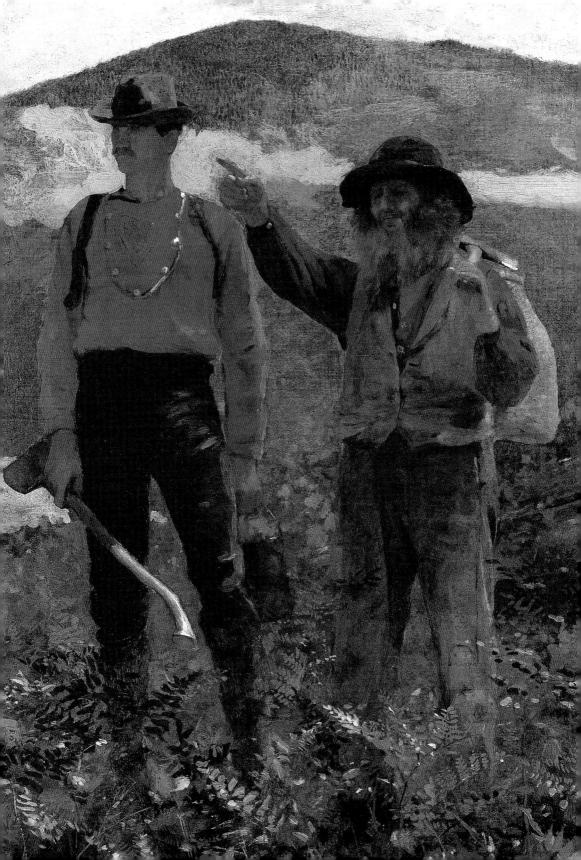

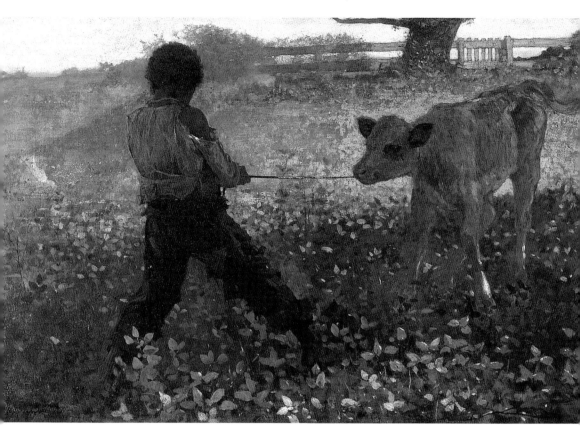

使性子的小犢　1875年　油畫　61.6×97.8cm　私人藏

使性子的小犢（局部）　1875年　油畫　61.6×97.8cm　私人藏（右頁圖）

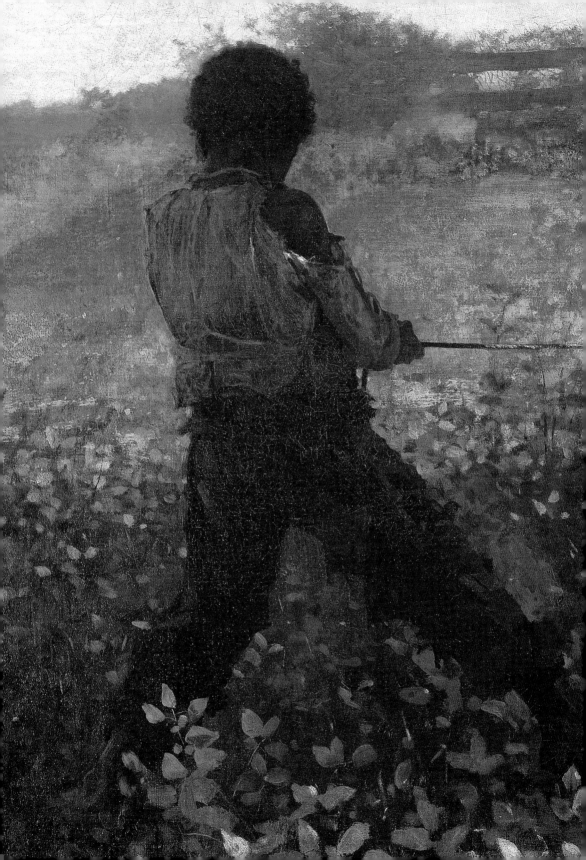

維吉尼亞州的星期天早晨　1877年　油畫　45.7×61cm　辛辛那提美術館藏

與靈巧，比之其他要素更爲重視。

　　不久，荷馬的畫中出現了新的題材——黑人的生活。他對黑奴的描繪發生興趣可追溯至美國內戰時期。一八七五年，荷馬舊地重遊，回到彼得堡、維吉尼亞等地，滯留了一段很長的時間，於此間，他開始繪畫黑人。在〈採棉花的女子〉畫中，荷馬把畫中黑人女性的體態畫得很美。荷馬不是不關心，在他描繪黑人的題材裡，他確實存有一份同情與幽默，例如在一幅題爲〈爲嘉年華狂歡節的盛裝打扮〉的畫中，他描繪兩個黑人婦女圍繞著一個穿著艷色衣服

圖見83頁

圖見84頁

女主人的到訪　1876年　油畫　45.7×61.5cm　華盛頓史密生尼恩美國藝術館藏

的青年黑人，衣著鮮艷的色彩和黝黑的皮膚對比，好像強烈的陽光下，反映著明亮的色階，畫家對色感顯得非常豐富，雖帶點矯飾，但卻非常調和。

　　在同一時期，荷馬雖然畫了許多女性的題材，但也發現了一個男人題材的新世界。例如他早期一八七○年到過阿第倫克（Adirondack），其時那裡還是一片廣闊的原野。他的一幅〈阿第倫

圖見128頁

紐約山城的秋天　1878年　水彩　33×50.8cm　私人藏

克湖〉就是他初次描述對荒野景色大自然的愛。不久，荷馬又產生
了一些使人注目的工作，〈兩個嚮導〉也是他實現了另一荒野景色 圖見90、91頁
的描述。但嚴格說起來，有些表現仍然墨守成規，例如那山坡下的
野花野草畫得很細緻，而不是直接去呼吸那些清新的空氣，和去感
受那片瀰漫著山野的陽光。

　　處理實體上所受的光線，是荷馬的拿手戲，它所呈現的效果幾
乎與照片相似。如果把這些關係和竇加的風景比較，而竇加的思
想，則要比荷馬超前十五年。荷馬描寫男性和女性的主題，目標上
劃分得清楚，好似他把「能」（energy）與精緻分開一樣。

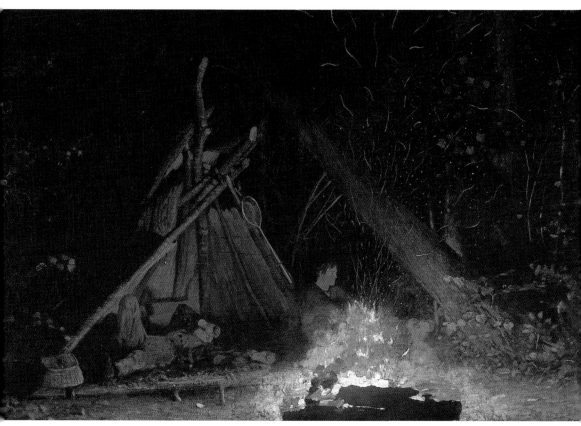

營火　1877／80年　油畫　60.3×96.8cm　紐約大都會美術館藏

訪問英國──描繪北海漁村

　　當荷馬四十五歲那年，即一八八一年的春天，他再度造訪了十五年前到訪過的法國，同時也順便到了英國，荷馬在那大約消磨了兩個季節，住在北海的第第斯漁港，這是他初次以海來做題材繪畫，描寫當地漁村的生活和海的景象。其時荷馬幾乎都是用水彩來作畫，他畫了很多漁民，尤其是漁婦，他以往所喜愛描繪的時髦女郎已成過去式，現在他畫的都是健壯的漁婦，她們都是勤奮地操作

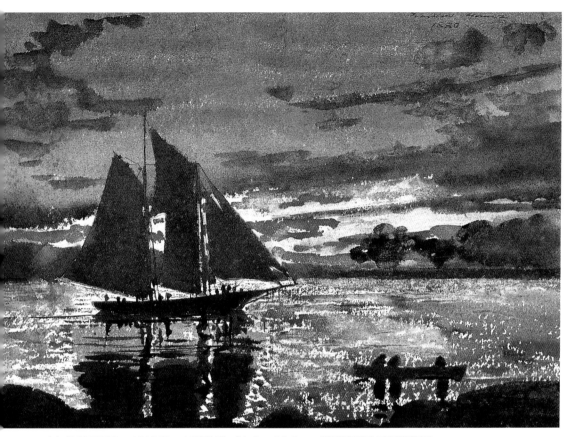

火紅的日落景象　1880 年　水彩畫紙　24.8×54.6cm　魏斯摩蘭美國藝術館藏

著男人做的拉船和拖網的工作。

　　東岸的海灘遺留著被颶風侵襲破損的沉船，這次荷馬的新表現是描寫風暴的力量與海的變幻無常。他這回所遭受到的情景，不是溫暖的光；不是白雲飄浮在萬里長空；也不是格拉斯特港一片波平如鏡的海水。風暴題材給予荷馬的卻是戲劇性的大自然易變的心情。

　　在英國的此一時期，他的風格應該有所改變——其時為止，他也許看到英國水彩畫家的卓越表現，而最能影響水彩畫的，莫過於是那英倫島國的大氣，使畫家們畫出了柔軟的輪廓，與抽象而減略

火紅的日落景象（局部）1880 年
水彩畫紙
24.8×54.6cm
魏斯摩蘭美國藝術館藏
（右頁圖）

98

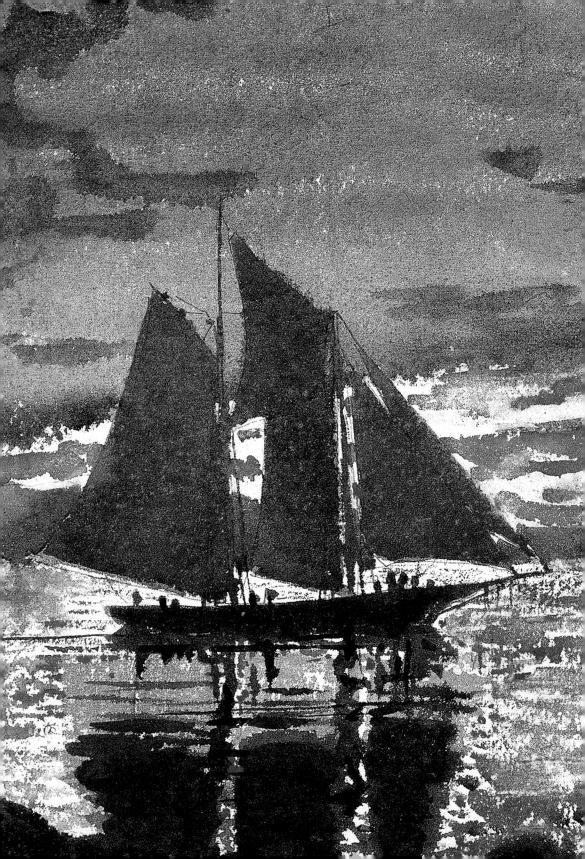

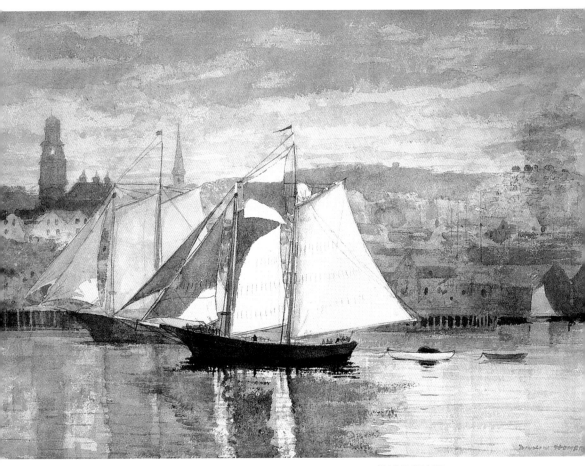

格拉斯特海港的帆船　1880年　水彩・石墨・膠彩　34×49.2cm　費城美術館藏

的顏色，東海岸憂鬱的天空與灰色的北極光。許多硬邊的東西和平坦的道路，由於大氣的影響都變爲柔和而有圓味的形象；荷馬的顏色，此時已開始滲入了一些灰色，使顏色能作更廣闊的變化領域，而顯出「新的深度」；荷馬的技巧此間有了改變，他的畫面上充滿風的動勢、顫動的浪花，與飄遊的雲彩。英國的北海時期，荷馬的所有作品，幾乎全屬於戶外的寫生，只有少數的大作，才是在畫室裡完成。直到這個時期爲止，他的意識作畫，才開始漸次變爲以感受爲主。

小魚艇上的男孩
1880年　水彩
25.4×35.6cm
（右頁上圖）

格拉斯特港口的小漁船
1880年
水彩・石墨・膠彩
34.7×49.8cm
麻州哈佛大學美術館藏
（右頁下圖）

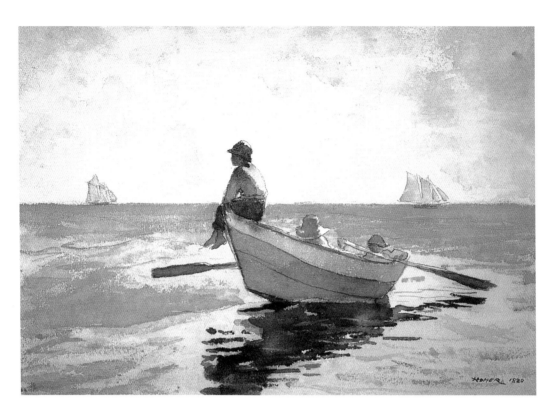

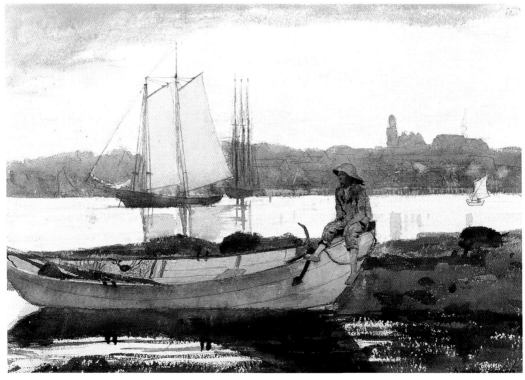

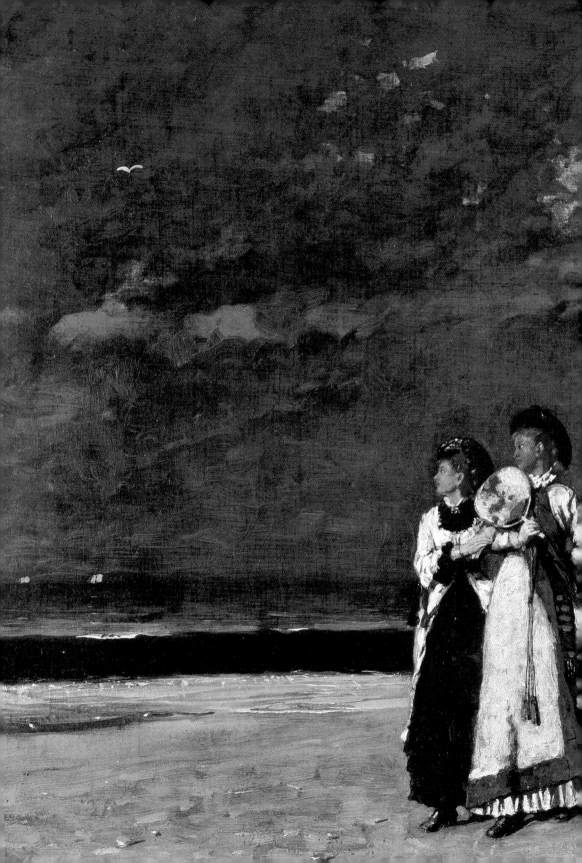

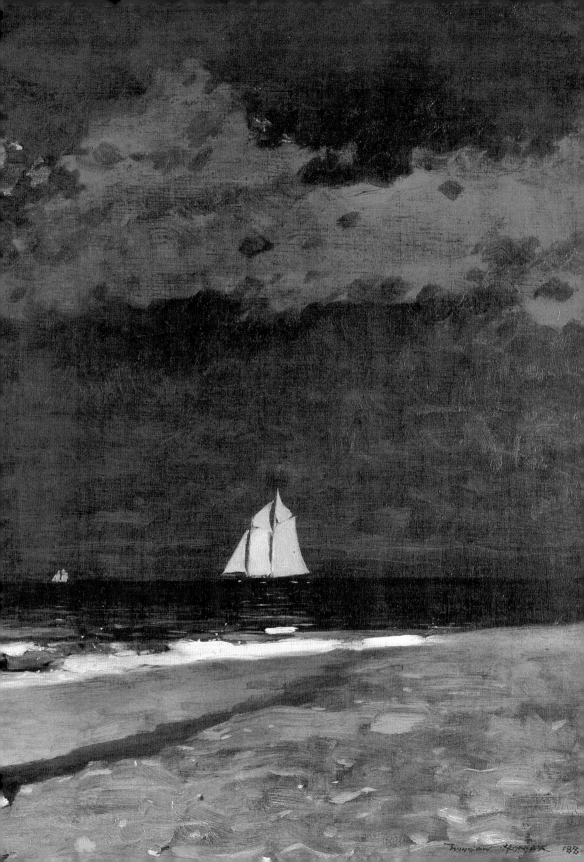

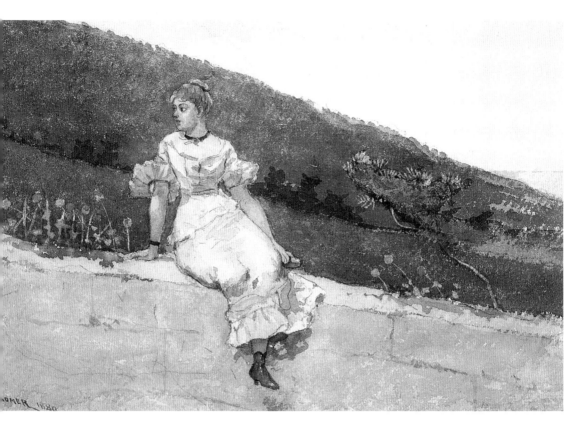

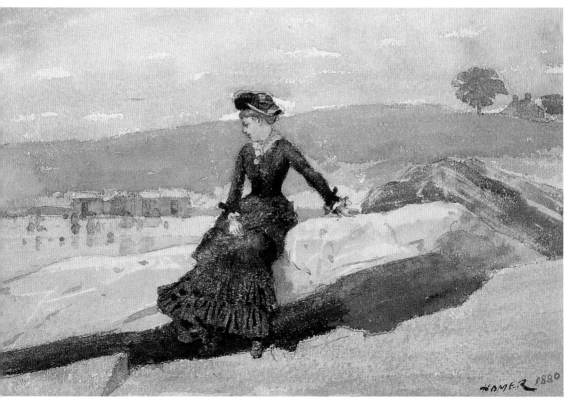

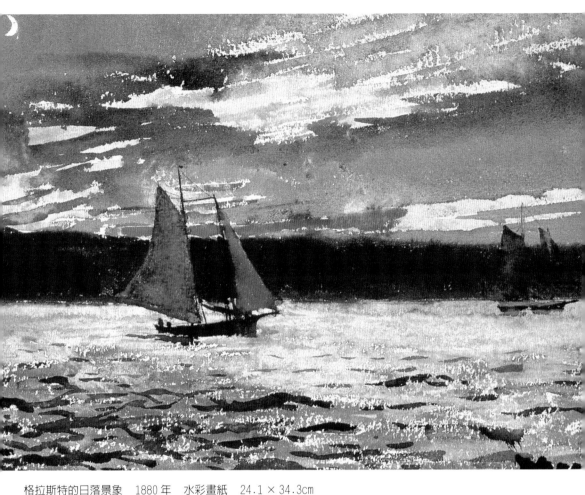

格拉斯特的日落景象　1880 年　水彩畫紙　24.1 × 34.3cm

坐在公園牆上的女子　1880 年　水彩　21 × 31.1cm　西維吉尼亞州杭丁頓美術館藏 （左頁上圖）

沙灘上的女子　1880 年　水彩粉筆畫　20.6 × 31cm　密蘇里州尼爾森・阿金斯美術館藏（左頁下圖）

漫步沙灘　1880 年　油畫　51.4 × 76.5cm　麻州史賓菲德美術館藏 （前頁圖）

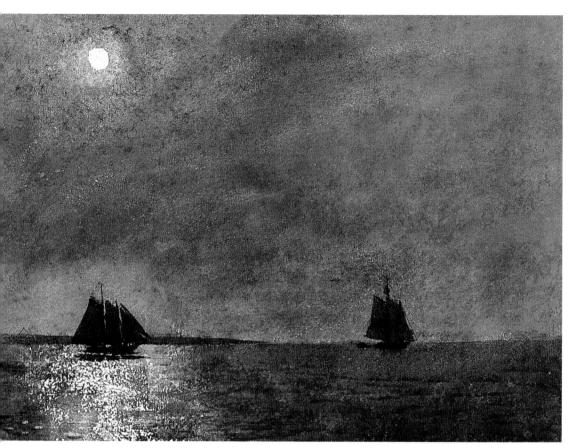

東海岸角的月暉　1880年　水彩畫紙　24.4×34㎝　普林斯頓大學美術館藏

隱居──獨自在美國緬因州海邊渡過

　　荷馬成熟得很慢，他成為一個畫家已經是成年以後很久的事了。荷馬四十五歲時到過英倫，五十歲時才找到畫水彩的路子，而一直到五十四歲才看到他有所發展。這是他在生命尾聲時所得到的補償；在荷馬去世之前的十五年間，他的作品，才算得上富有深刻力量和藝術效果的。

　　一年以後荷馬從英國歸來，一八八三年他再度離開紐約，到緬因州的海邊定居，那邊是一處寂寞而人煙稀少的巉岩半島，普魯斯

日暮斜陽的格拉斯特港
1880年　水彩鉛筆畫
33×60.3cm　麻州安
迪生美國藝廊藏
（右頁上圖）

日暮中的帆船　1880年
水彩　24.7×34.7cm
麻州劍橋佛格美術館藏
（右頁下圖）

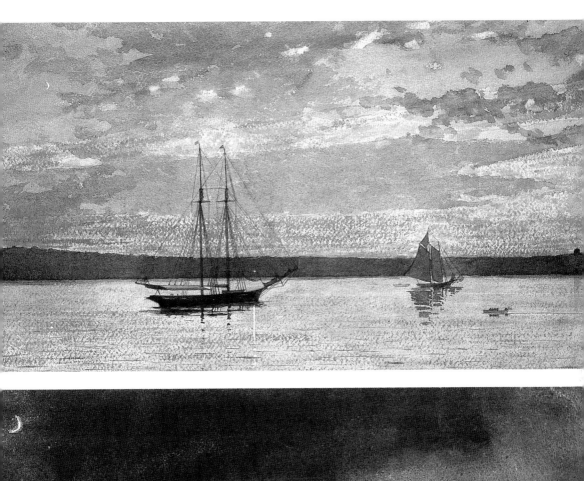

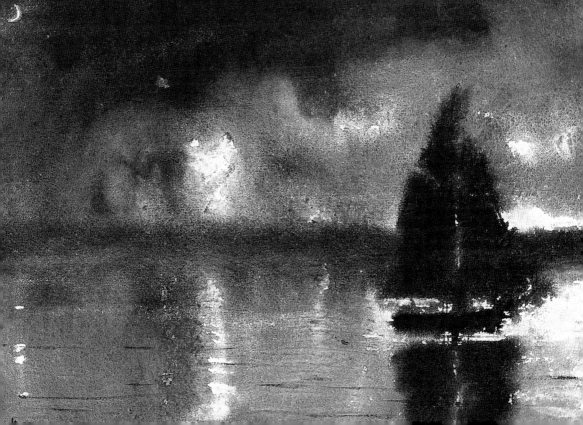

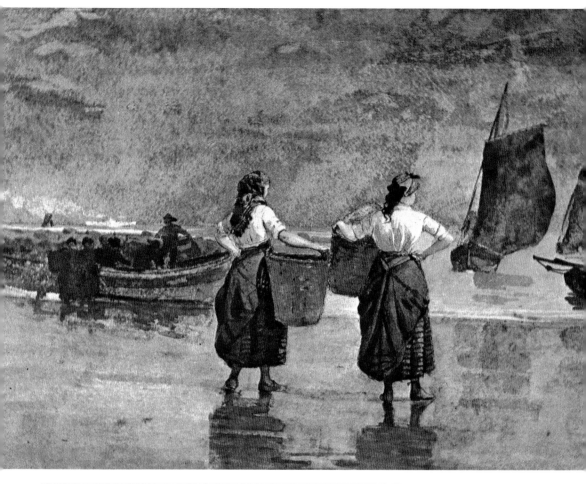

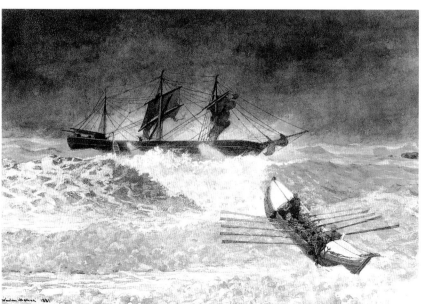

海濱漁婦（英國北
海漁村） 1881年
（上圖）

艾倫王號失事
1881年 水彩
51.4 × 74.6cm
私人藏（左圖）

補網 1882年
水彩・膠彩
69.5 × 48.8cm
華盛頓國家藝廊藏
（右頁圖）

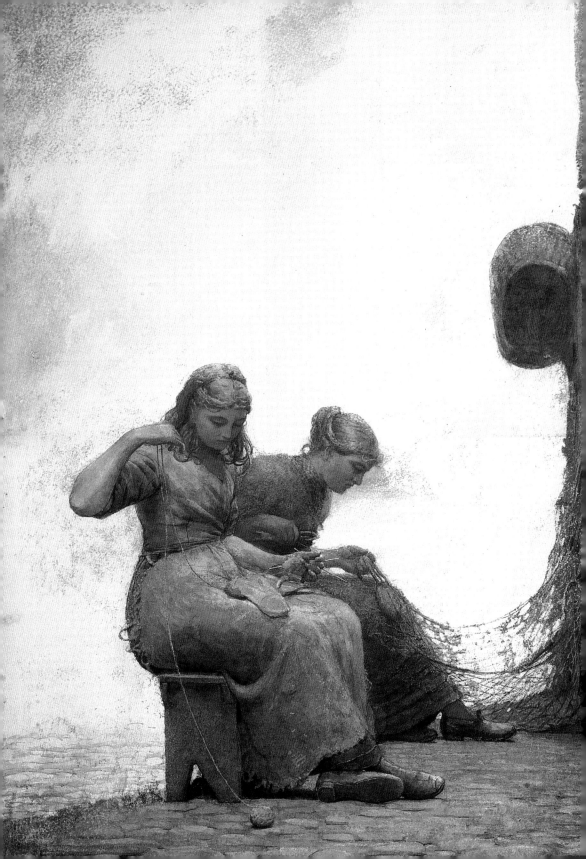

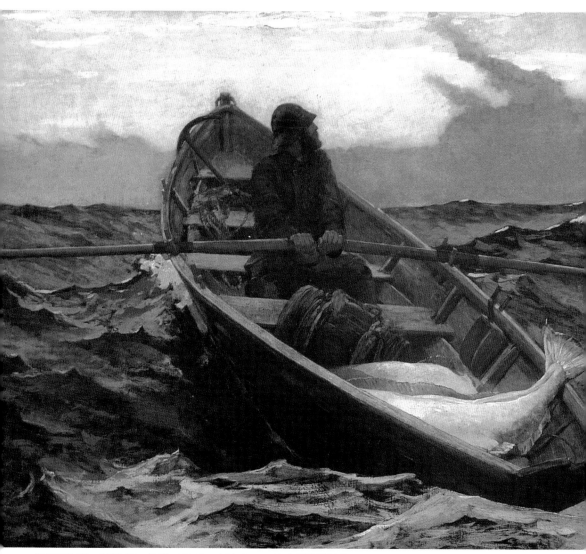

起霧的前兆　1885年　油畫　76.2×121.9cm　波士頓美術館藏

特海岬突出自大西洋，每當暴風的來臨，沖天的白色巨浪，拍打著
礁石的危崖。這裡就好像緬因州的其他海岸一樣，陸地在海浪不停
地破壞中掙扎，不知經過了幾千百年，從一八八〇年開始，才開始
有一部分漁夫住在那裏。荷馬在這半島距海邊數百尺的山坡上，建
了一間畫室，這畫室就是他的家，也成爲他晚年歸隱之地。

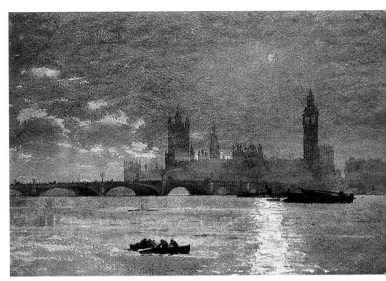

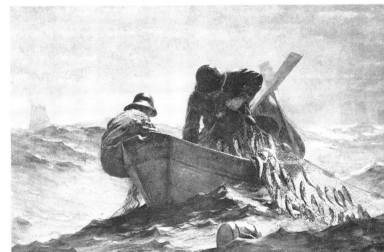

國會議院　1881年
水彩　31.7 × 49.5cm
華盛頓史密生尼恩機構
荷士宏博物館藏
（右上圖）

緋魚網　1885年　油畫
74.9 × 120.6cm
芝加哥藝術中心藏
（右下圖）

　　他一個人住，自己炊飯，自己照料自己。寒冬的時候，他偶然到波士頓和紐約，年中有時也會到南部，但大部分的冬天日子，都是獨自在緬因州度過。

　　如果不是因他歸隱，而洩露了一些消息的話，他幾乎又毫無紀錄或資料可尋（有時他說他離開紐約是為了逃稅），還有一時是個

111

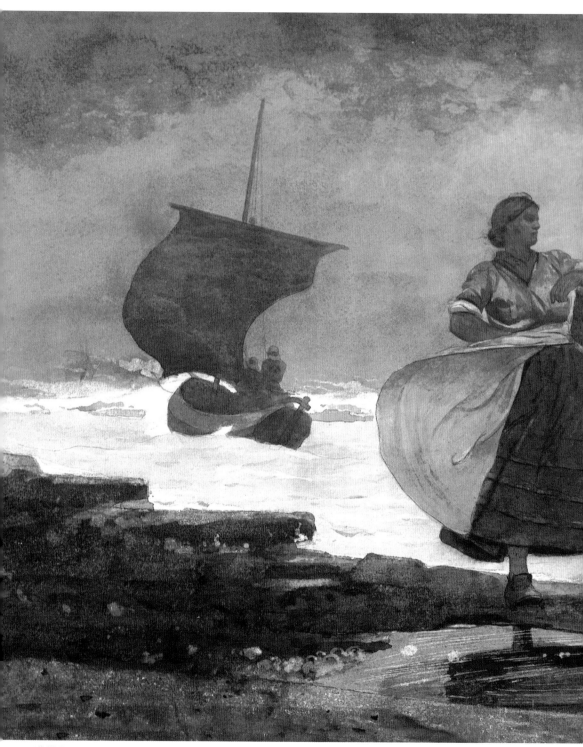

淺灘之內　1883 年　水彩　39 × 72.3cm　紐約大都會美術館藏

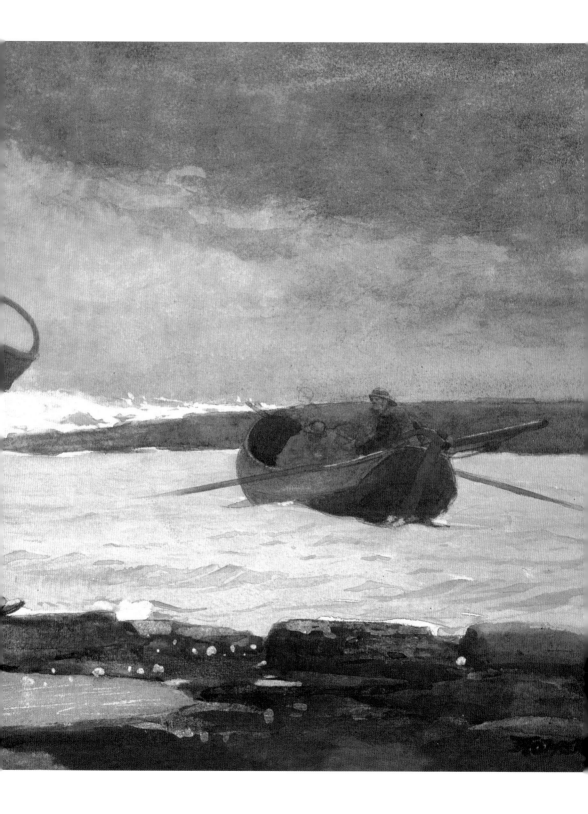

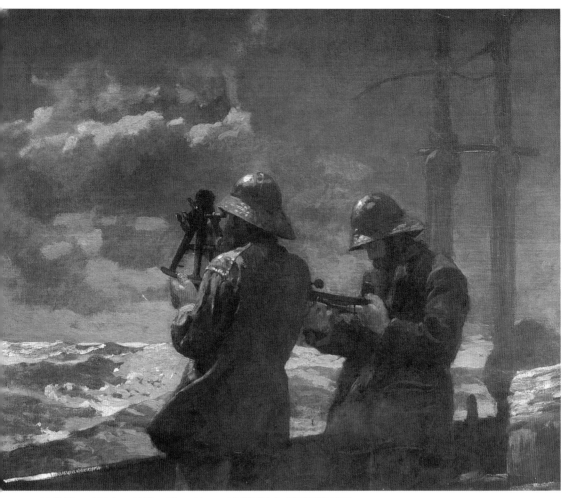

八擊鐘　1886年　油畫　50 × 60cm　麻州愛迪生美國藝術館藏

人的因素，使我們無法獲知。當他辭世以後，曾經傳過他戀愛的傳
奇故事；也許是他最後的三十年間，遭遇到的不幸。這則謠傳，後
來他的親人曾加以否認過。問題以及他一生和女人的關係，一如他
的一生，我們很少會得到答案。

　　不過，另一個因素，就是他和社會的關係，會比較清楚，就是
他不喜城市而愛大自然。他的愛好是荒野的自然──海洋、森林和
山岳；人類只是其中之一部分。

　　他最常通信的親人，是他的哥哥查理士，他對緬因州的隱居生

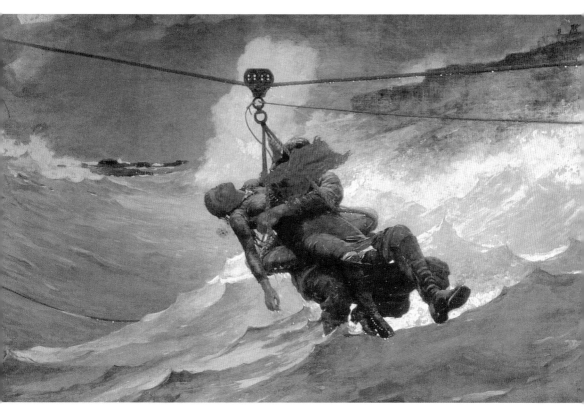

救生索　1884年　油畫　73.6×114.3cm　費城美術館藏

活非常滿意。他在信裏曾說：「我認爲這裏才最合適我工作。在英格蘭的生活，除我之外，有誰可以做到？」他又寫道：「這裏予我以生命的歡樂與平衡。這裏沒有日出和日落，除非我感謝上蒼。」

　　這個時期，他的繪畫從基本上改變。田園詩世界的閒情以及歡樂童年的題材已消失，婦女的題材也愈來愈少，他背著社會題材，這也許可以稱之爲逃避；同時又逃避著他過去的理想天地和幻想。荷馬繼續畫他現實的生活──實際的生活是單純簡樸的，大都是基本的水準。

海洋繪畫

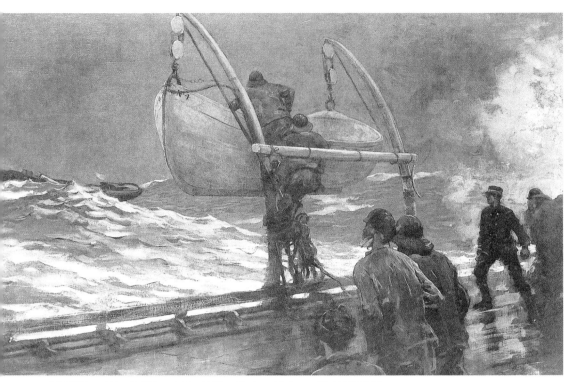

求生訊號　1890／1892~6年　油畫　60.9×96.5cm　瑞士賽森收藏

　　荷馬第一次系列式的作品，就是海的題材：〈救生索〉、〈鯡　圖見110、111、115頁
魚網〉、〈起霧的前兆〉等畫作，描寫漁人冒險與大海作戲劇性的
掙扎。在這些主題的繪畫中，敘述故事的成份比藝術與文學成份還
重，畫家選擇瑣碎地用繪畫來直接訴說，表達的是人生的最基本意
義：人類向自然抵抗，企圖征服海洋。由於這個題材，荷馬獲得聲
譽而被視為美國首要的畫家之一。

　　荷馬在改變嘗試海洋題材之前，奮力摒棄描寫細膩的女性而改
寫有力量的男性人物，同時也增大畫幅，他的技巧也漸漸顯示出非
凡氣勢。他表現了人體的動勢、海浪的動盪、天空變幻的光，這些
技巧的能力，都是他從前未曾達到的。在另一方面，他的進步，不
是從純粹的美學中獲得，只是他的新作品和以前的比較起來，色彩
的處理上，更顯示其魅力而已。

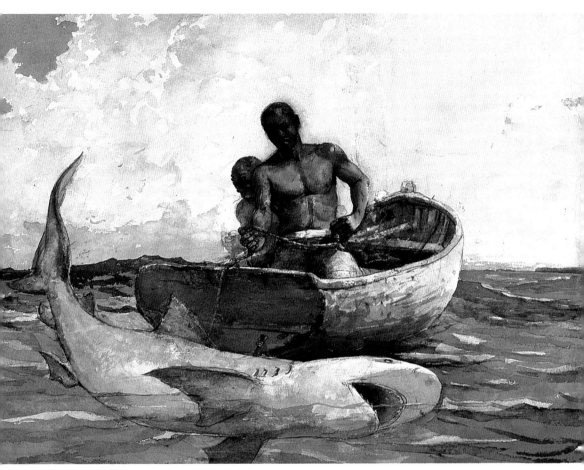

捕鯊　1885年　水彩　34.6×50.8cm　私人藏

　　於此期間有少數的女性出現在荷馬的繪畫中，一如他過去所畫
的第茅斯漁婦，勞動而粗壯的女性，外表看起來並沒有情緒和感
受。荷馬所畫的漁婦，不似庫爾貝和雷諾瓦的婦女那麼地深富性感
美，或者像艾金斯的婦女般具有血肉。荷馬對性的情緒，動機是起
自藝術的力量，但它開始昇華，他的偉大與生動，現在引進至讚美
大自然。以此與「無性」比較，在當年美國有許多這種畫家，我們
給他下一個結論，這可以視作塑造一個畫家的限制。

穿過岩間　1883年　水彩　28.9×35.6cm

漁婦　1883年　水彩　46.3×75cm　科瑞爾藝廊藏（右頁上圖）

玻璃水色的天然視窗（巴哈馬）　1885年　水彩　35.4×50.8cm　布魯克林美術館藏（右頁下圖）

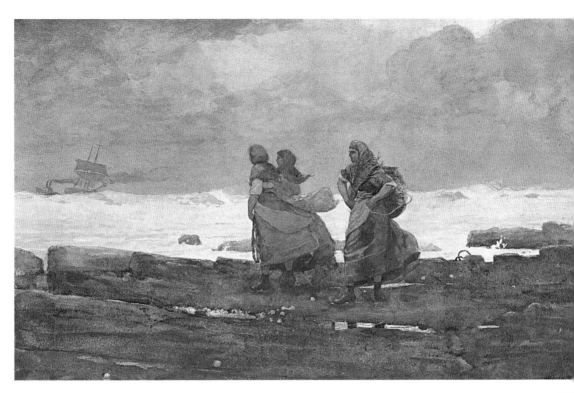

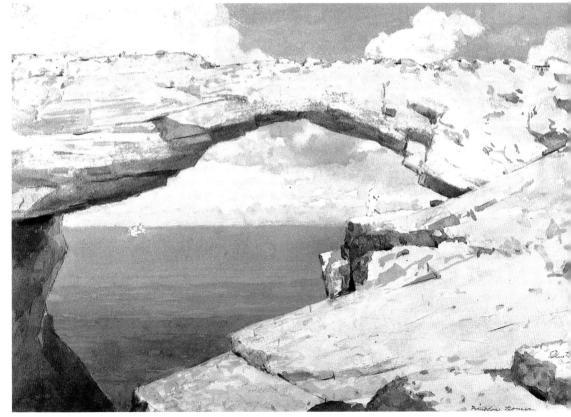

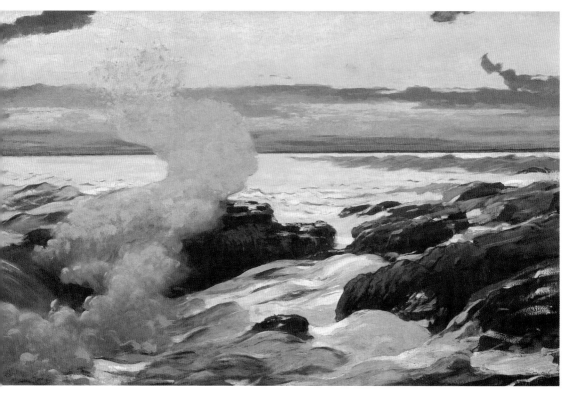

普魯斯特海岬西海岸角　1900年　油畫　76.3×122.2cm　麻州史得林與福蘭珊・克拉克藝術中心藏

蝕刻銅版畫的新嘗試

　　荷馬在畫海的時期，又開始做另一項新工作——蝕刻銅版畫。
他有八張銅版畫是在一八八四至一八八九年之間刻的。八幅版畫，
題材都是參照他自己的「海」，而後再轉刻為版畫，其中只有一幅
是屬於例外。

　　無疑地，他的動機，只是想把作品變得更普遍化，俾能獲得更
多的觀眾欣賞。但他的蝕刻不僅僅是他繪畫的複製，同時也把每幅
的構圖加以強調，把人物的比例增大，與其他的陪襯顯示出關係
來，並集中了趣味重心。他的一幅蝕刻大作〈救〉，就是從一幅名
為〈救生索〉的繪畫改變為蝕刻作品的，這是一幅非常成功的作
品。

圖見115頁

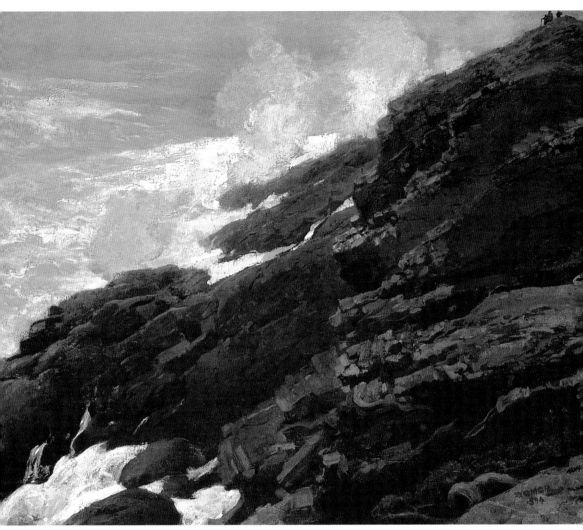

緬因海岸的高聳崖壁　1894 年　油畫　76.5×97.1cm　華盛頓史密生尼恩機構美國藝術國家美術館藏

　　他的蝕刻都是應用純粹的線條來組成，而不像惠斯勒派的作法，要依賴擦拭來印刷，比較起來，他的方法比較困難；當年美國，可說是除他之外，沒有別的畫家比他的技巧更爲高超。誠然，他的蝕刻相當於雕刻。他自己也認爲很不錯。在荷馬一九〇二年的一封信中說過：「我有一至兩幅的蝕刻，是我過去所未曾有的。」由此可知，他對其作品的滿意之情溢於言辭。

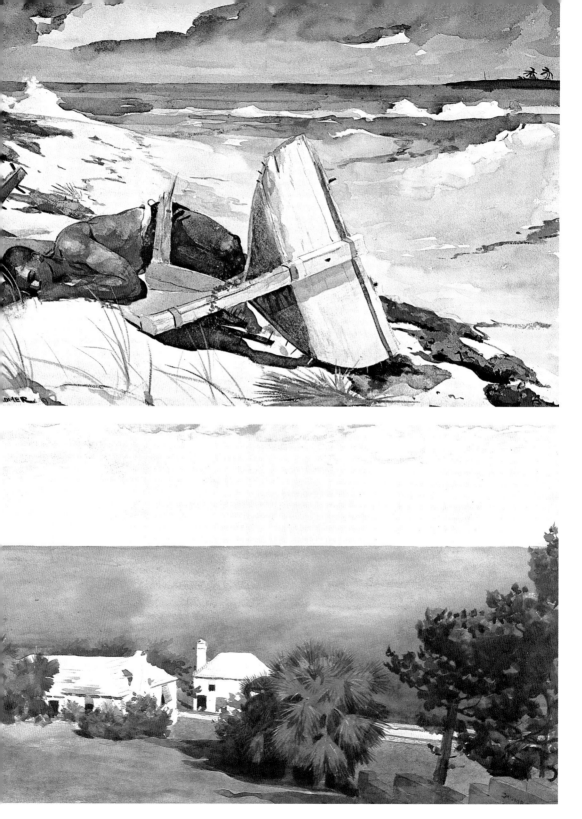

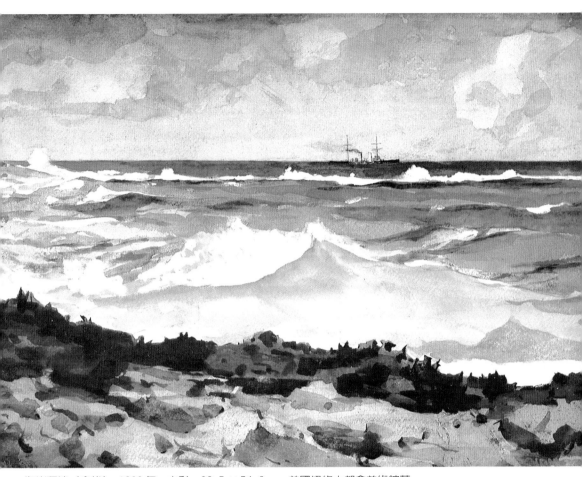

海岸狂浪（拿梭） 1899 年 水彩 38.5 × 54.3cm 美國紐約大都會美術館藏

龍捲風之後 1899 年 水彩 38 × 54cm 芝加哥藝術機構馬丁・萊爾森夫婦收藏（左頁上圖）

百慕達的海邊 1899 年 水彩 35.2 × 53.3cm 布魯克林美術館藏（左頁下圖）

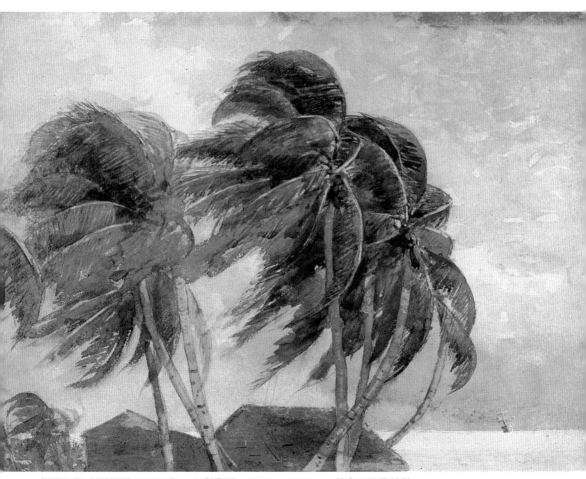

北風狂吹（基維斯） 1886年 水彩畫紙 33.3×49.5cm 舊金山美術館藏

讚美海的危險與美麗

　　荷馬在緬因州待了一年，日夜面對大西洋的孤獨生活，改變了
他的藝術主題。人際之間的事，他漸次隔離；而他的心情，也只有
海的本身了。以往對於人類在海上掙扎的描繪，如今已轉變爲海與
陸地之間永無休止的戲劇性之爭。

十月天　1889年　水彩　35.2×50.1cm　麻州史得林和福蘭珊‧克拉克藝術中心藏

　　他喜歡看風暴中激怒的海浪。夏日的陽光和藍色的海水，對於美國的印象派畫家來說，都是鍾情不已的題材，唯獨荷馬卻對此無動於衷；他遇到這種晴朗天氣的時候，便稱海爲：「那是鴨子池塘」；當天空烏雲密佈，巨浪猛擲危崖而狂作雷吼的時候，他認爲這才是激發他的作畫要素。

　　一般的美國海洋畫家，都把海描寫得非常羅曼蒂克，慣例上把

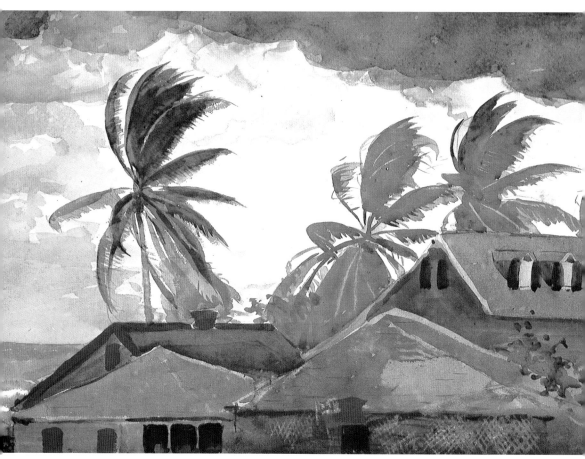

颶風來襲（巴哈馬） 1898年 水彩 36.8×53.3cm 美國紐約大都會美術館藏

景物描繪成捲曲的浪花，但荷馬則否，他直接把我們觀眾帶進到海浪與海岸的戰爭之中，使我們感到海浪的重量和威力。而另一方面，又讓我們感受到浪花的動盪與碰擊的韻律。荷馬的海洋是將海的力量具體化，和讚美海的危險與美麗。十九世紀庫爾貝的海洋是傳統而羅曼蒂克的；但荷馬的海洋是真實的，他用物理的一份屬於質量感的描繪來表示海洋巨大的威力。在一八九〇年代的美國而言，荷馬堪稱為最具「生命力」與「能量」的海洋畫家。

棕櫚樹（拿梭）
1898年 水彩
59.4×38.5cm
美國紐約大都會美術館
藏（右頁圖）

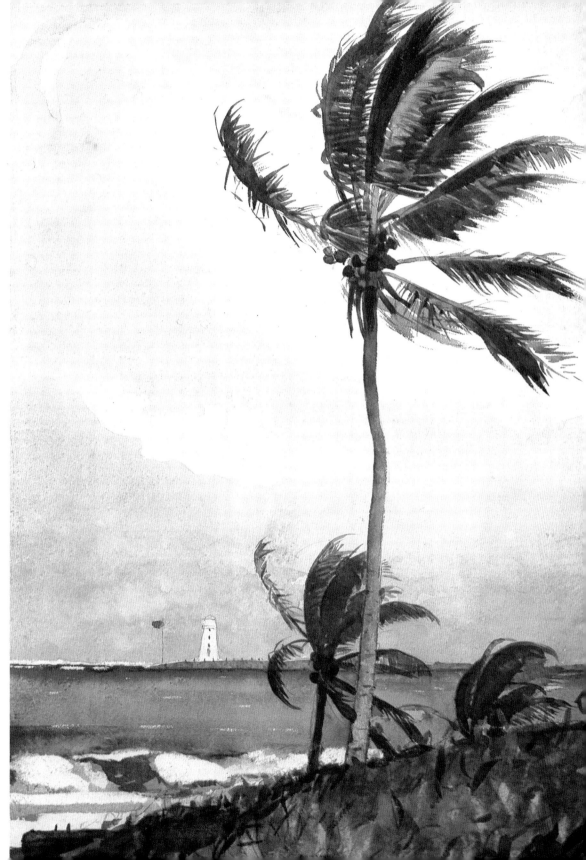

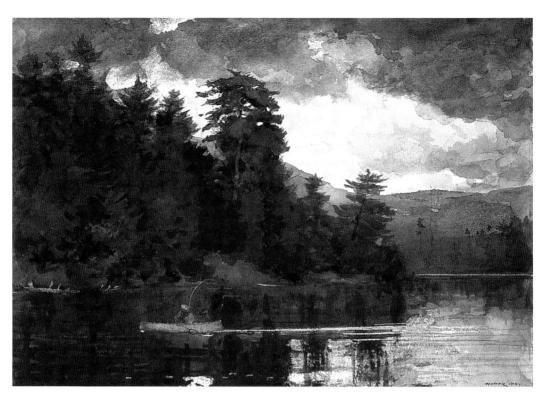

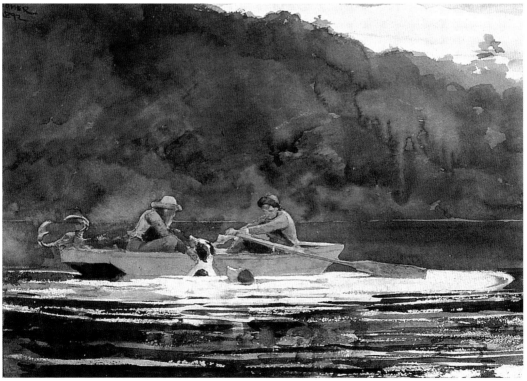

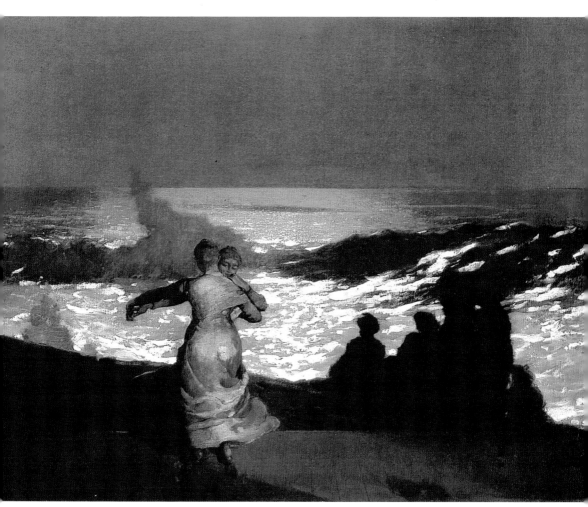

一個夏日的夜晚　1890年　油畫　74.9×100.9cm　巴黎奧塞美術館藏

阿第倫克湖　1889年
水彩　35.5×50.8cm
波士頓美術館藏
（左頁上圖）

狩獵的終程　1892年
水彩　38.4×54.2cm
緬因州包度恩學校美術
館藏（左頁下圖）

冬景

　　對於緬因州在冬天的孤寂與冷酷，荷馬在一封信中，如此簡潔
地寫道：「深夜的溫度降到零下。」「我最近的鄰居，距我住處也有
半英哩之遙。」「我經常被埋在雪堆之中。」這些漫長的冬天，使他
產生了不少沉痛的作品：大雪覆蓋著危崖，巖石讓冰塊給凍結起來
了，灰色的海被灰色的天空包圍著。當年大部分美國的風景畫家只

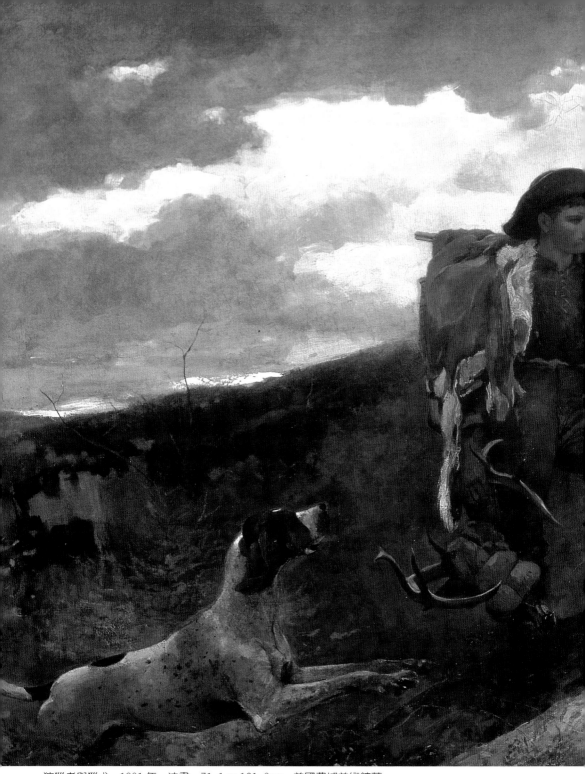

狩獵者與獵犬　1891年　油畫　71.1×121.9cm　美國費城美術館藏

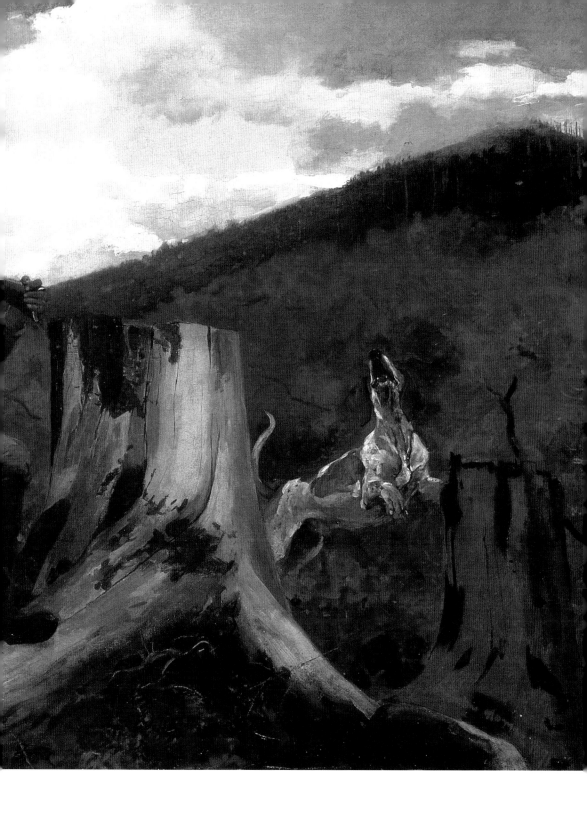

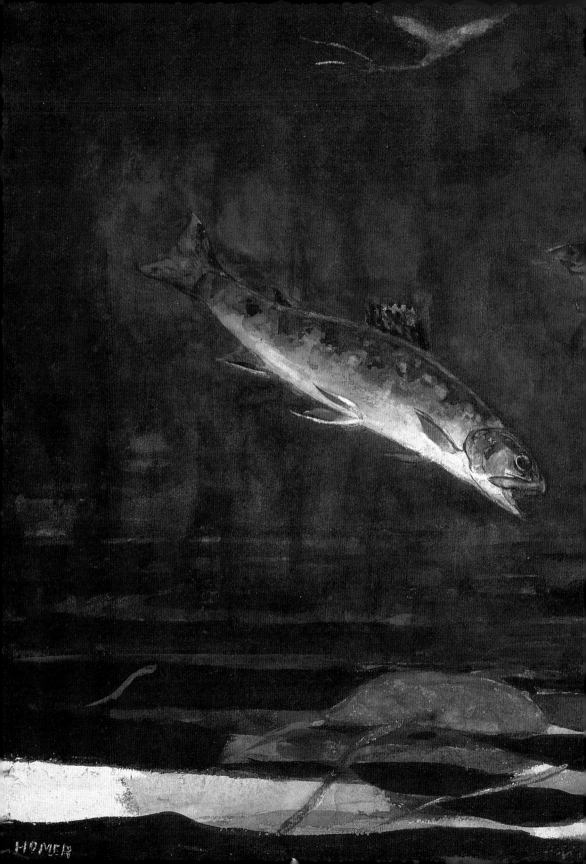

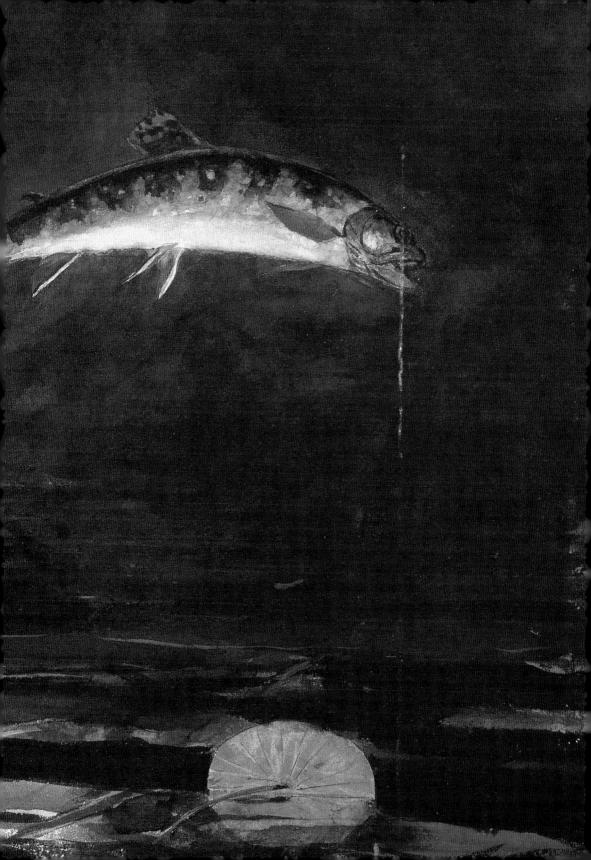

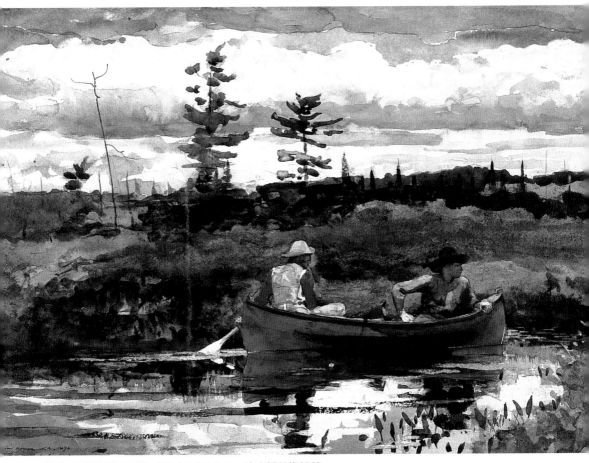

藍舟　1892年　水彩　38.4×54.6cm　波士頓美術館藏

有描寫大自然微笑的情緒，唯獨荷馬選擇了大自然蠻荒與死寂的外貌。對他而言，自然就是鬥爭力量。荷馬對於他這一系列主題的描述，採用了復原他昔日的哈德遜河派，以生動的自然主義來代替浪漫主義。在當年，很多風景畫家皆以描繪柔性的風景佔優勢，而荷馬則選擇以剛強與力勁動感十足的風景佔優勢。

　　在多景之中，他其中一幅題爲〈獵狐〉的作品，描畫在緬因州的困苦寒冬，飢餓的烏鴉也會襲擊狐狸。這幅大作就是他依據在孤獨生活中的感受而作成的。這幅〈獵狐〉混合著強烈的印象主義而又掌握著高度的形態，不僅色彩調和，而空間處理也很好，此畫爲

飛躍的鱒魚　1892年
水彩　35.2×50.4cm
波士頓美術館藏
（前頁圖）

圖見136、137頁

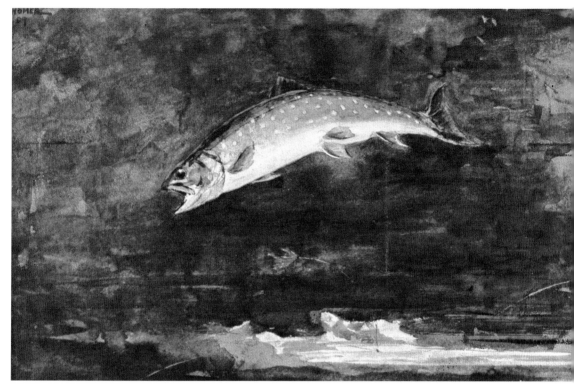

魚躍　1889 年　水彩畫　31.4 × 49.3cm

荷馬贏得了最具藝術性的美譽。

氣象學的準確性

　　荷馬的海景和陸景，常是側重於天氣效果的表現。他在一封信中寫道：「這幅畫是日落十五分鐘之後畫的——不是一分鐘之前——因爲一分鐘之後，雲遮著太陽，就會有一個圓的光邊。——可是現在（指畫而言），太陽是在它的影下，畫裡的光線是從天空來的。你可以看到我花了好幾天的工夫來觀察，才畫出來的。」

　　我們從他上述的信中，發現他又回到如氣象學一般的準確觀念，但在他的作品中，還不至於像他在信裡所說的那麼科學化。就此而論，他的觀點乃介於庫爾貝與印象派畫家之間。

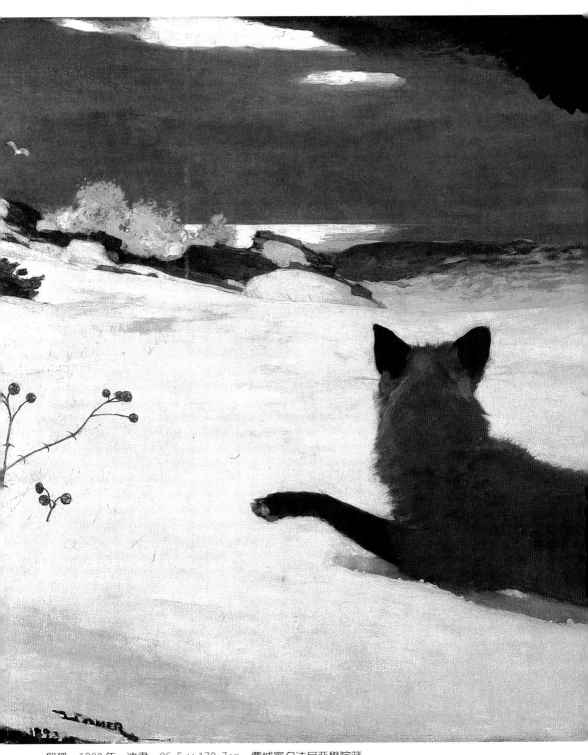

獵狐　1893年　油畫　96.5×172.7cm　費城賓夕法尼亞學院藏

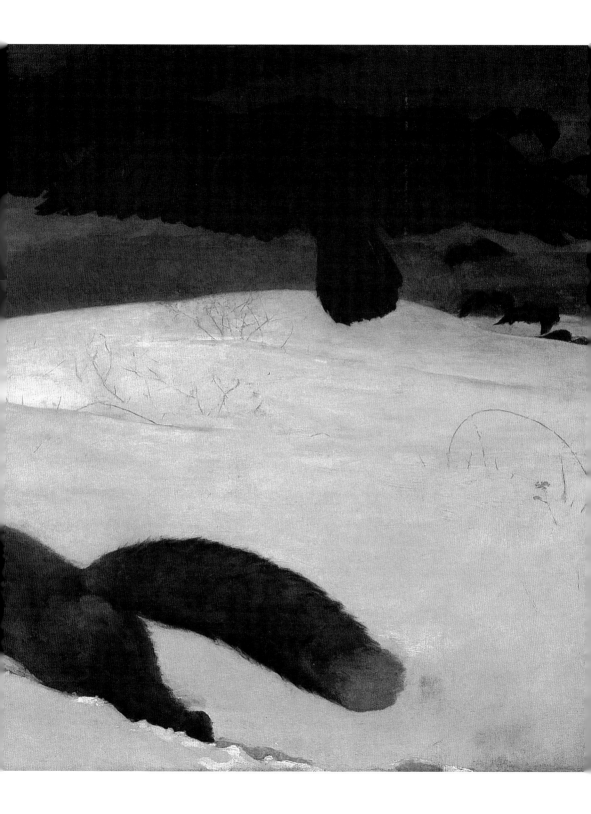

打獵後　1892 年　水彩　35 × 50cm　洛杉磯郡立美術館藏

阿第倫克湖的哈德遜河急流　1894 年　水彩　38.4 × 55cm　芝加哥藝術機構馬丁・萊爾森夫婦收藏
（左頁上圖）

獨木舟嚮導　1895 年　水彩　34.3 × 50cm　喬治・哈特收藏（左頁下圖）

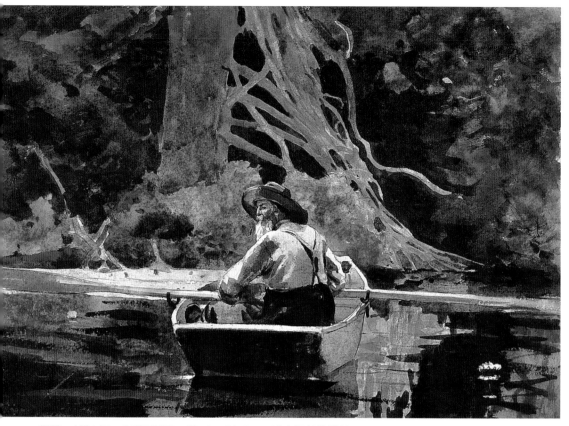

嚮導　1894年　水彩石墨畫　38.4×54.6cm　波士頓美術館藏

真實再現的哲理

　　正如我們所看到的，很少發現有關荷馬的哲學記錄，他的哲理認爲繪畫就是「眞實的再現」（painting was primarily realistic representation）。這個觀念，仍然和他從前一九○三年對朋友John Wa Betty所說的一樣，完全沒有改變。Betty曾經問過他：「爲什麼不自由一點？」「不」，他答道：「我選擇任何物象都非常謹愼，我要畫我看到最眞實的。」事實上，他只是口頭說說，他並非完全如此照做。

　　荷馬的作品，給我們充份的證據，他雖以意識的意向來作畫，但他仍有極端選擇。例如賓因所拍攝的荷馬在緬因州時期繪畫的一

嚮導（局部）　1894年
水彩石墨畫
38.4×54.6cm
波士頓美術館藏
（右頁圖）

140

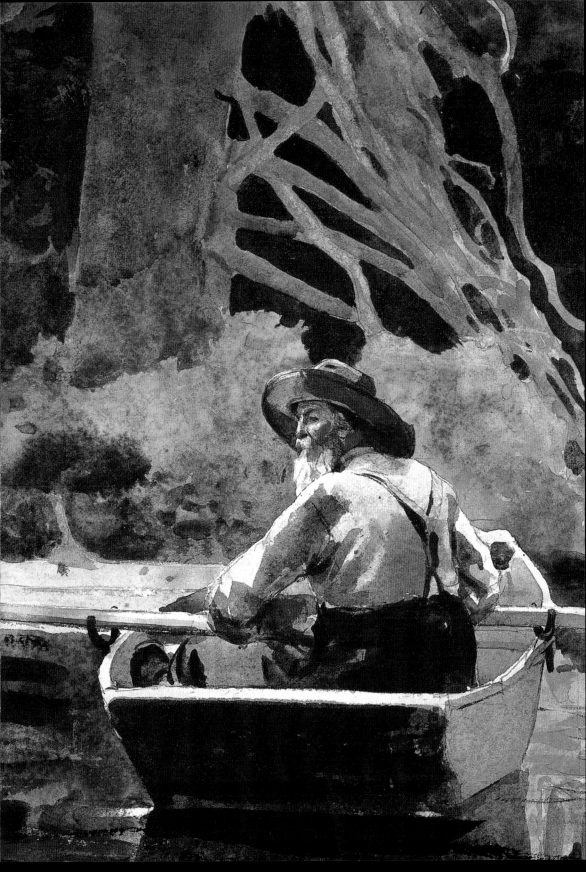

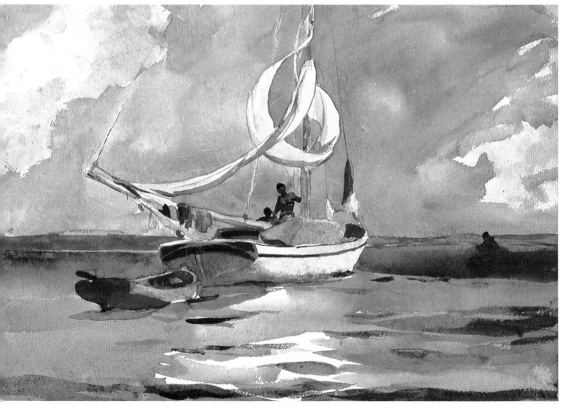

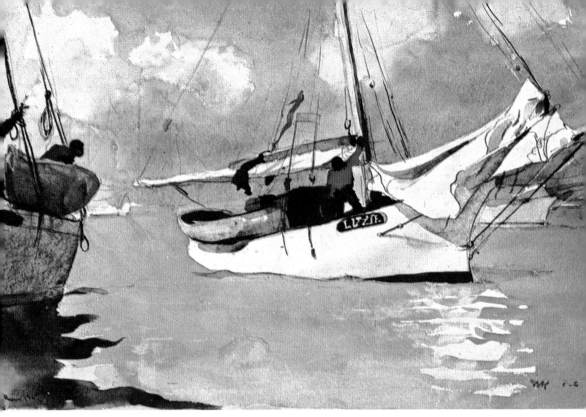

出海　1904年　水彩畫　50 × 35.5cm

部，他就把物象簡化，非本質的，而後再集中爲統一要素，他這種
手法，與以往的作品有顯著的不同。他曾說過：「一幅畫中不要放
上兩個浪頭，太滿了。」

設計、色彩、生命

牆　1898年
水彩石墨畫
37.5 × 54.6cm
紐約大都會美術館藏
（左頁上圖）

揚帆　水彩畫
1903年（左頁下圖）

　　我們在他若干作品中發現，荷馬雖然要求「自然的再現」，但
他都能調變以良好的設計。在他的許多作品中，雖然自然主義的觀
念仍佔著優勢，由於他的成熟，仍有其「內感」的成份存在。面的
處理頗能獲致平衡，強而有力的線條韻律，使騷亂的土色成爲調
和，這都是他晚期所表現的良好設計。這個觀念在他的意識中紮
根，而使他生命的藝術，都能在意識上（知覺上）受到控制。
　　他這成熟的工作，使他在藝術上產生了兩種主要的觸礁──自

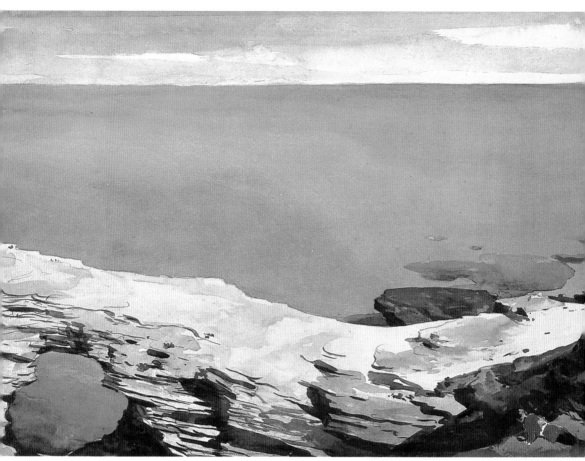

天然橋樑（拿梭）　1898 年　水彩　36.8 × 54.3cm　美國紐約大都會美術館藏

然主義與設計，他從試驗以迄完成綜合，而達成高潮——其「天賦」
是經過很長的一段時間才生長起來。

成熟的油畫與後期的水彩畫

　　荷馬「最純粹」的作品，應以他的成熟油畫和晚期的水彩畫做
例子。這批作品，大都是在緬因州所作的。幾乎每年，荷馬和他哥
哥查理士都會去體驗漁人與獵人的生活，在北部叢林中野營。他們
最初先是在阿第倫克，其後在魁北克。荷馬把狩獵與藝術合而爲

沙洲上
1898 ／ 1899 年　水彩
38 × 54cm
沃西斯特美術館藏
（右頁上圖）

捕捉海龜　1898 年
水彩　38 × 54cm
布魯克林美術館藏
（右頁下圖）

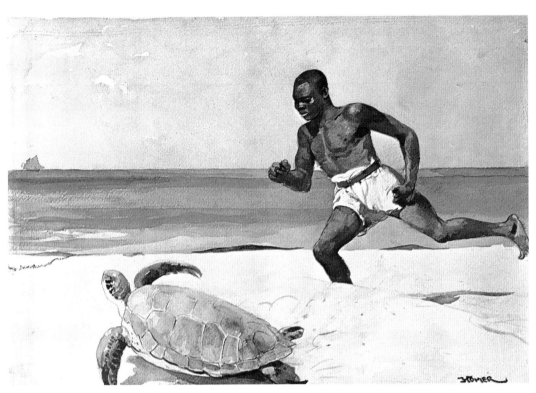

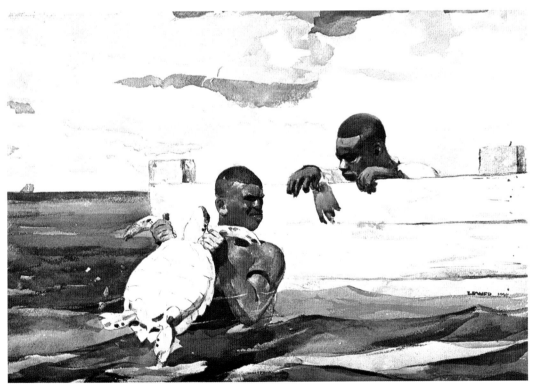

145

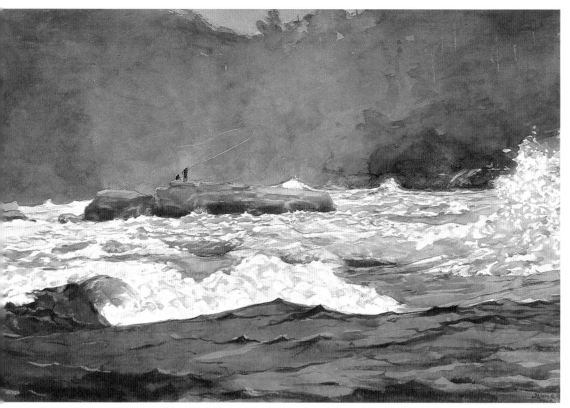

於急湍河流中垂釣（薩基那） 1902年 水彩 35.4×52.4cm 布魯克林美術館藏

黑熊與獨木舟 1895年 水彩 35.4×50.8cm 布魯克林美術館藏（右頁上圖）

拓荒者 1900年 水彩 35.2×53.3cm 美國紐約大都會美術館藏（右頁下圖）

佛羅里達叢林　1904年　水彩畫　34.9×49.8cm

一，並用水彩來表現，繪畫中有很多以森林生活與野生動物爲主題的作品，一如他早期時候的創作，喜歡描寫大自然與人類；而現在，他要畫的是原野的大自然和害羞的動物，都是人類所看到大自然中的一小部分。

　　「原野」一向是美國畫家最憧憬的地方。「哈德遜河畫派」（Hudson River School），以往就以此爲題材，而以壯觀的浪漫主義和繁瑣的文學形式描寫過很多這種混合性的繪畫。荷馬描寫原野，形式就與上述畫派不同；他畫原野是用自己「居在叢林中的人」的感受來畫，而不是「羅曼蒂克的詩」。他要表現的不是內心的情緒而是自身肉體的感覺。他的藝術把森林中的一份寧靜傳遞給我們，有時畫游魚躍破一潭橄欖綠色的池水聲，把它的永恒凝固下來，或優雅的花鹿，那些矗立雲霄之中的山峰，憂鬱而寒冷的北部天空，

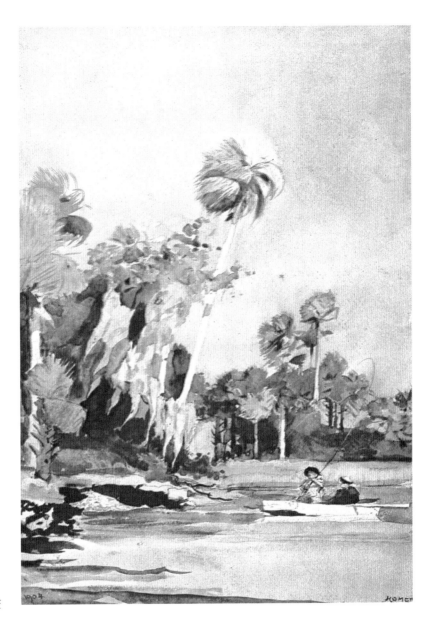

釣魚　1904年　水彩畫

以及永遠不會消失的原野之美……，這些一切的表白——生命的泉
源—原野，恐怕沒有別的畫家可與荷馬比擬。他表現這些處女地的
新鮮感，是美國畫家中所未曾表現過的。

　　荷馬現在處理繪畫上的媒體，是一種新形式的手法：他把所看
到的描畫出來，但他的眼和手卻有很深厚的經驗。他的筆觸，已能
控制自如。他注意焦點，直接描寫的畫面。雖然如此，但設計上的

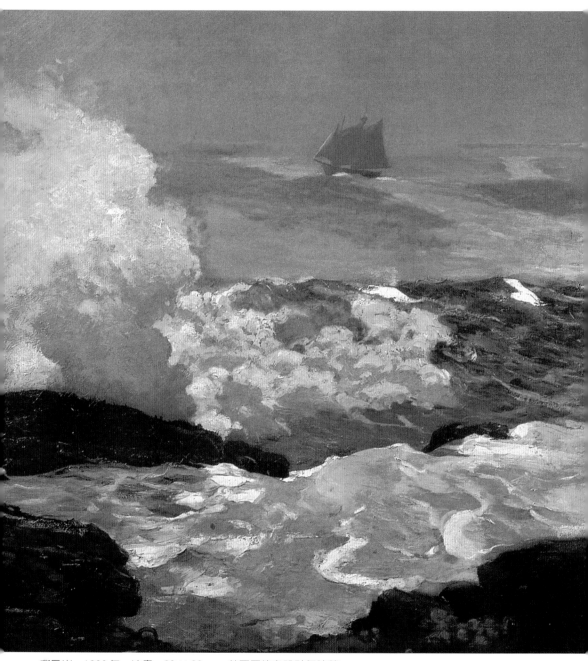

背風岸　1900 年　油畫　98×99cm　美國羅德島設計學院藏

背風岸（局部） 1900 年　油畫　98×99cm　美國羅德島設計學院藏

結構完美，卻無懈可擊。

　　一八九○年以後，荷馬大部分的時間都在巴哈馬、佛羅里達或百慕達度過。巴哈馬島帶給他光與色的嶄新世界，於是荷馬畫了一圖見 145 頁系列有關這個島嶼的風光和人物、一些強健而勇敢的黑人島民，在海中採海棉、捉海龜、撒白色的漁網，以及熱帶颶風劃過的海邊與破船痕跡。所有這些寫實，僅有異教徒精神（pagan spirit）的希臘藝術，才能與之媲美。

　　荷馬在六十歲時，才畫出上述的那些水彩畫作。其情況好比高

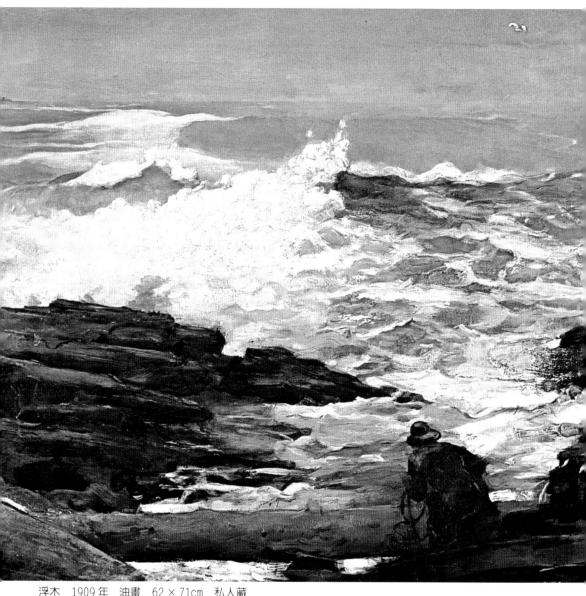

浮木 1909年 油畫 62×71cm 私人藏

更，也是在類似的年紀，才發現了南海的天堂。

　　比起他的油彩作品，荷馬的水彩處理筆觸和顏色更加自由。他的油彩通常都是採用底色為其光彩的覆層，由於技巧的過份採用直接方式，故色彩的豐富程度受著若干的限制。但在水彩方面，他卻

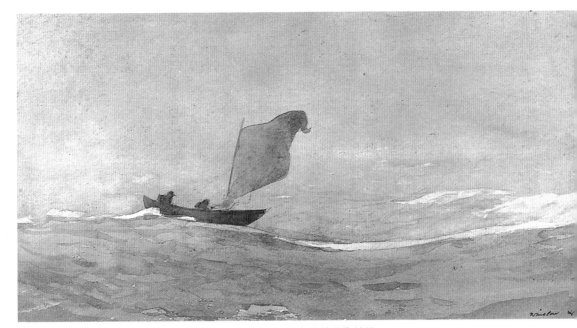

被強風颳走的船隻　1888 年　水彩　25.7 × 48.3cm　布魯克林美術館藏

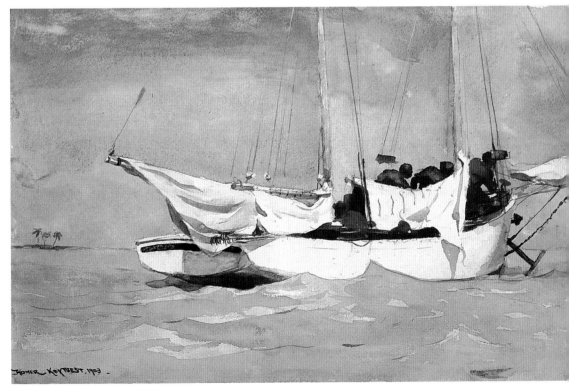

基維斯，下錨準備泊岸　1903 年　水彩　40.3 × 55.5cm　華盛頓國家藝廊藏

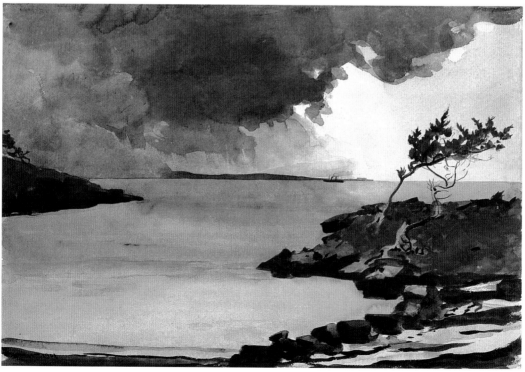

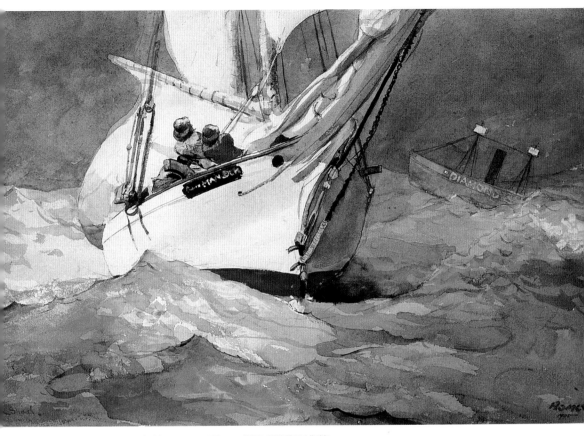

鑽石號遇難　1905 年　水彩　35.2 × 55cm　紐約 IBM 集團收藏

古巴聖地牙哥港入口處
的照明燈　1901 年
油畫　77.4 × 128.2cm
美國紐約大都會美術館
藏（左頁上圖）

暴風將至　1901 年
水彩　37 × 53.7cm
美國國立華盛頓美術館
藏（左頁下圖）

能盡情善用了此種媒材的透明特色，他熟知水彩的妙訣，他從不作
炫耀的欺詐技巧。一如沙金（J.S. Sargent）的繪畫，他的水彩就好
比他油彩的實在。

　　荷馬愈到晚期，作品也愈顯出了其天賦的才能。他曾經對人說
過：「你也許會看到，有一天我可以靠水彩爲生。」他最後的一幅
作品是一九○五年，題爲〈鑽石號遇難〉，顯示出他畫中海洋那股
無限的力量。

偉大的美國原野詩畫家

　　荷馬的成就，雖然被人們賞識很早，但在國際上的聲譽卻不似

沙格奈河的三岬　　1904～1909年　　油畫　　73×123.8cm　　明尼亞波利斯瑞格斯股份有限公司收藏

沙金那般成功。他的油畫在他生前已被人購去。荷馬晚年的時候，和其他一般畫家一樣，在美國渡過。他雖然得過好多項榮譽大獎，但卻都不曾改變或影響他的原有生活，或者改變他的風格。一九一○年九月廿九日，他在位於緬因州的畫室中去世，享年七十四歲。

　　在這個悠長的歲月中，荷馬從民俗插畫畫家開始，而最終成為偉大的美國原野詩的畫家，他是從自然主義而演變至意識的藝術。他的潛能，來自他視覺上的那份淳美樸質，和他純粹的生命感受力，而使他最後畫出的繪畫作品，是美國畫家中從未有過的。

　　荷馬的貢獻，是把十九世紀的美國繪畫從鄉僻而偏狹的民俗畫，引進至世界藝術的主流，而這種成功的邅變和跨越，可說因為荷馬的出現而縮短了數十年。

溫士洛・荷馬評傳

佛烈德戈特著／又余譯

　　早年時，溫士洛・荷馬即宣稱：「……我沒有老師；將來亦絕不會有。」

　　這一信念，他一生奉行不渝。荷馬一生追尋他自己的繪畫道路，以自己的誠意爲指引，而不循前人舊道路以尋求眞理。在「莊嚴、宏偉」被大家視爲藝術標準的時代，他仍以他自己的風格作畫，而最後終於成爲美國最偉大的海洋畫家，並且幾乎獨力地將一般所鄙薄，稱爲「顏色畫」的水彩畫，提高到被尊爲「最高藝術水準」的地位。

　　荷馬的父親查理・荷馬是波士頓的一位商人，他的母親瑪麗亞是位溫婉賢淑，一生以水彩描繪花卉的繪畫愛好者。熟識荷馬家的朋友都說，荷馬的繪畫天才，得自於他的母親。荷馬的一位表兄有次曾說：「她（荷馬母親）繪畫極勤。有次溫士洛快要出生時我去看她，她還在站著作畫。」

　　一八三六年二月二十四日，荷馬出生。在三個兄弟中他排行第二。

　　荷馬六歲時，舉家由波士頓遷往麻薩諸塞州的劍橋。荷馬進入當地小學。他最早對繪畫的興趣表現在書頁上的亂塗，他的母親瑪麗亞看到極爲驚奇，要求他父親爲他買了許多人物、樹木、房子與動物的畫片，叫他臨摹。當時荷馬年齡雖幼，但所繪的線條卻頗爲強勁有力，而且充滿個性。

　　荷馬也與一般風景畫家的情形相同，對大自然的喜愛與對繪畫的愛好一樣濃厚。終其一生，他對釣魚與鄉間散步的喜愛也未曾稍減。早年，在他獲得了一個需要早晨八點上班的工作時，他便在凌晨三時起床，爲的只是以便在上班之前可以釣魚。後來，荷馬一個人遷居在緬因州的海邊，不但春夏流連海邊，寒冬亦然如此。

　　一八四九年，荷馬的父親前往加州淘金，兩年後返家，但並無所得。在他父親離家時，他的大哥進了哈佛學院，但荷馬自己卻沒

157

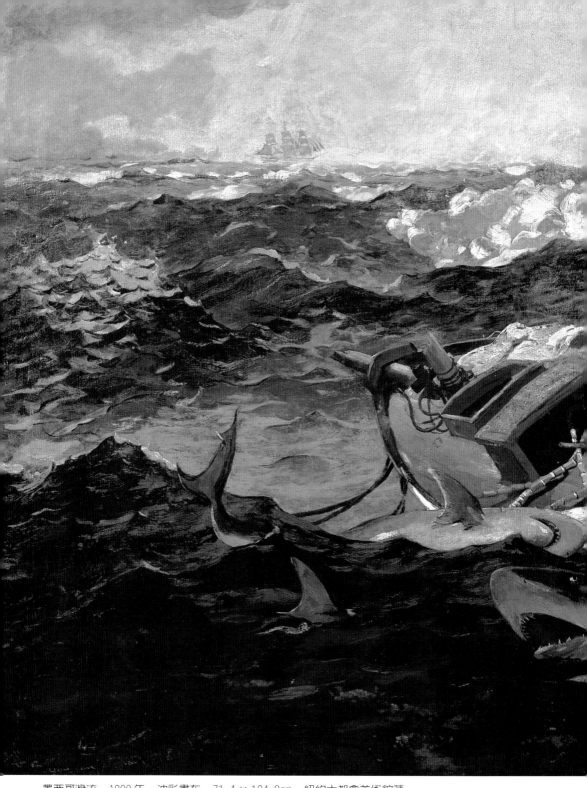

墨西哥灣流　1899 年　油彩畫布　71.4 × 124.8cm　紐約大都會美術館藏

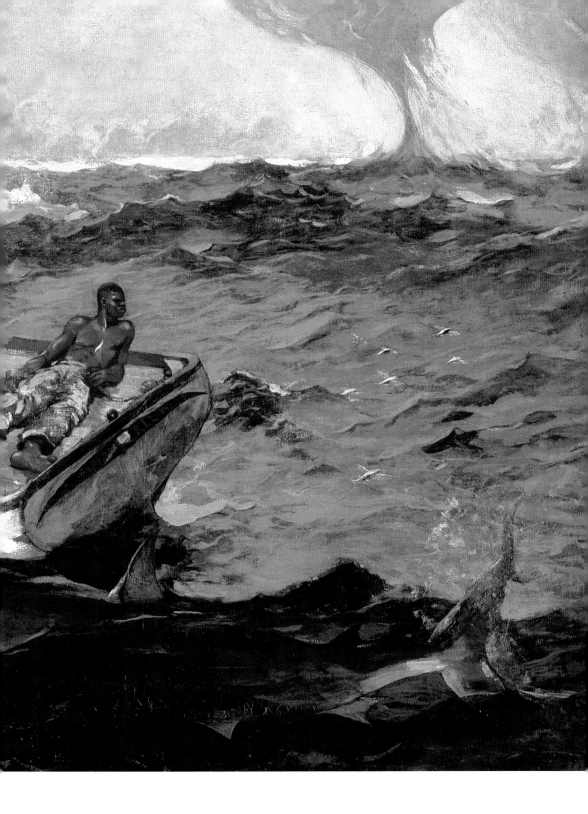

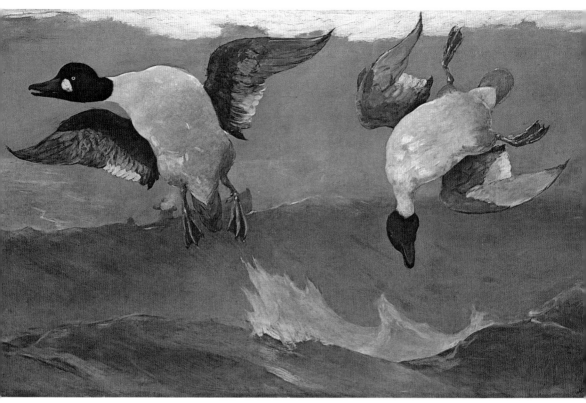

左與右　1909 年　油彩畫布　71.8×122.9cm　美國國立華盛頓美術館藏

進大學接受更多教育的意念，他一心只想繪畫。他也拒絕進入波士頓唯一的一家藝術學校，寧願自己在家研究揣摩。

　　荷馬十九歲時，他的父親爲他在一家公司裡謀到一個繪畫的職位，荷馬對這項工作不怎麼喜愛，認爲枯燥無趣而且對於畫技沒有助益，不過，他仍在這家公司工作了兩年。後來他自己租了一間房子專事繪畫，並堅信可以爲雜誌繪圖，維持生活。《哈潑週刊》發刊時，荷馬繪了許多描寫哈佛學院學生生活情態的畫投稿，獲得《哈潑週刊》採用，於一八五七年八月刊出。後來他又繪了許多描寫當時城市與鄉村生活的畫，亦均被採用。兩年後，荷馬已因這些刊登在《哈潑週刊》的畫而開始小有名氣。

　　一八五九年秋天，荷馬由波士頓遷往紐約──當時的出版與藝

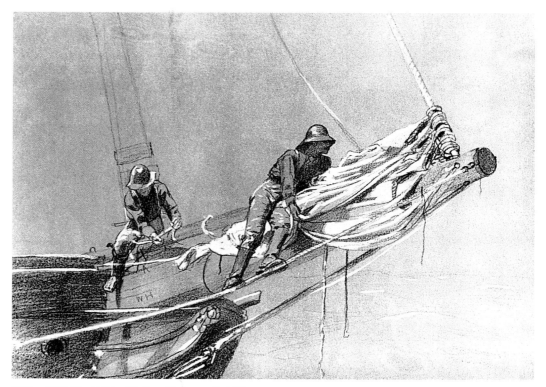

收帆　1875年　素描　21.3×31.1cm　私人藏

術中心，開始自我準備，期望能成為一位眞正畫家。他進藝術班聽
課，但卻不願接受一般教學法，不久即從藝術班離開。學校只教素
描，然而荷馬的興趣則在油畫，爲了要自由自在，他也拒絕了《哈
潑週刊》願意給他的一個職位，不過仍繼續向《哈潑週刊》投稿。

　　一八六一年三月，《哈潑週刊》請他去華盛頓，代繪林肯總統
就職典禮，荷馬爲此所描繪的這幅畫被《哈潑週刊》後來以兩頁的
篇幅刊出。之後，南北戰爭爆發後，《哈潑週刊》又請他描繪戰爭
景象。荷馬對戰爭爭端雖不關心，卻對軍隊生活感到興趣。荷馬返
回紐約後，一些他在深入戰地時所收集的資料已足夠使他工作數
年，有些題材甚至成爲他後來作爲許多油畫的畫題。

　　漸漸地，荷馬對爲《哈潑週刊》繪畫插畫頓失興趣，作品愈來
愈少，他大部分的時間致力於純繪畫的創作。數年後，荷馬曾師從

房屋與樹林　1899年　水彩　33.9×53.3cm　布魯克林美術館藏

法國畫家倫德（Frederic Rondel）學習繪畫。二十六歲時，荷馬按
照倫德的指導，繪製了他一生中最早的兩幅嚴肅作品，兩幅主題均
爲戰爭景象。他寫信給他的大哥說，這兩幅畫是他的一次考驗，假
如可以賣出，他將繼續繪畫，將來做一名畫家，假如不能，他將進
入《哈潑週刊》繼續爲雜誌工作，忘卻一切藝術。這兩幅畫成爲決
定一位美國偉大畫家未來命運的重要關鍵！他的大哥接信後偷偷把
兩幅畫買去。多年後，荷馬始發現箇中眞相。

　　由於認爲他的最早兩幅作品已經成功，荷馬開始全力鑽研繪
事，描繪戰爭景象外，也描繪鄉村生活。荷馬作畫，從不倣效前
人，完全以自己的心意描繪自己所看到的實景。

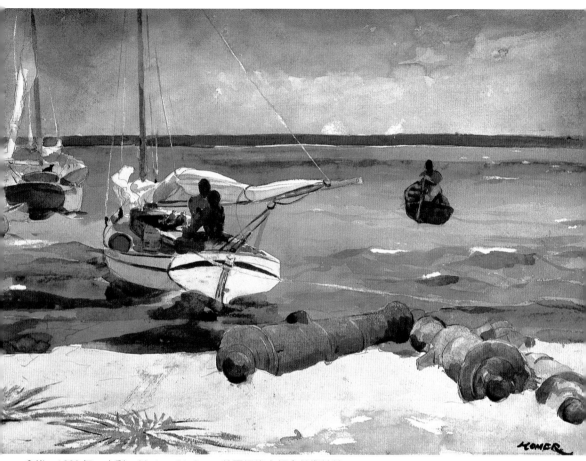

拿梭　1899年　水彩　38.1×54.3cm　美國紐約大都會美術館藏

　　一八六六年春天，荷馬展出了他最大幅與最重要的一幅作品
──〈前線的俘虜〉。畫中描繪一位穿著鮮明制服的北軍軍官，若
有所思地注視著一群衣著襤褸的南軍士兵。畫面充份顯露作者對勝
利者與戰敗者的瞭解與同情。這幅巨作立即引起廣泛注意。一位評
論家說：「在美國，從無一幅畫能引起人們的如許感觸。」因而荷
馬的畫家地位，自此明確奠定。

　　一八六六年底，荷馬去了歐洲，到達巴黎，但到巴黎後，他並
不進任何美術學校，而只是徜徉街頭作各種速寫。他共在巴黎住了
十個月，對他的藝術觀念似乎並無任何影響。也許他曾去過羅浮
宮，亦曾對前人的傑作大為讚賞，不過他本人則從未談起，外人無

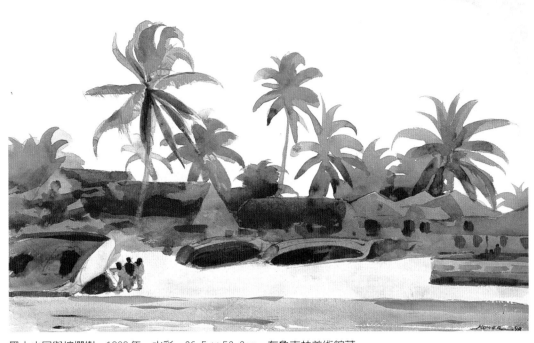

黑人小屋與棕櫚樹　1898年　水彩　36.5×53.3cm　布魯克林美術館藏

從得知。荷馬對巴黎人的多采多姿生活只愛欣賞，自己從不加入。
在他的錢用光之後，則束裝返國。

　　返國之後，爲了賺錢他再次爲雜誌繪圖，亦應書商的紛紛要求
爲他們描繪插圖。荷馬此時的作品，大多均以兒童與婦女爲題材。
美國女郎在他筆下，首次得以顯露健康，活潑與好奇的眞實姿態。

　　假如荷馬繼續爲書刊繪圖，也許可以致富，但他希望以更多時
間從事純粹繪畫。這時他開始熱烈研究水彩畫技。最初的一些作品
除了色彩較爲明艷之外，並不出色，但不久技法即臻純熟，他並將
水彩畫的傳統氣氛整個爲之改變。綜其荷馬一生，他的作品可分油
畫與水彩兩類，兩者多有傑出之作。

　　他的水彩作品極得一般人喜愛。油畫除〈前線的俘虜〉外，則
稍遜色。他的缺點是他的題材——如海洋沐浴者——常爲評論家詬

野鹿飲水　1892年
水彩　13.5×19.5cm
耶魯大學藝廊收藏
（右頁上圖）

失足的野鹿　1892年
水彩　35×50.1cm
波士頓美術館收藏
（右頁下圖）

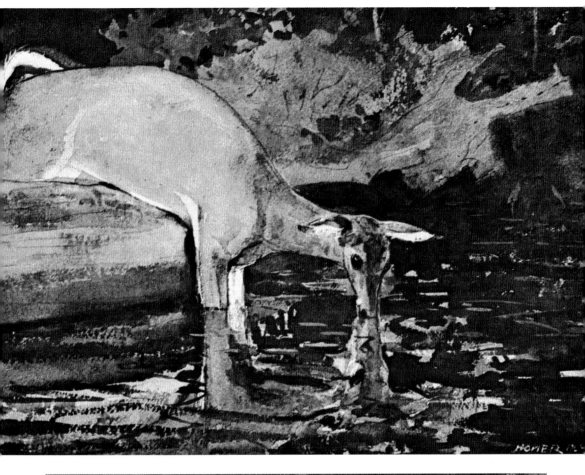

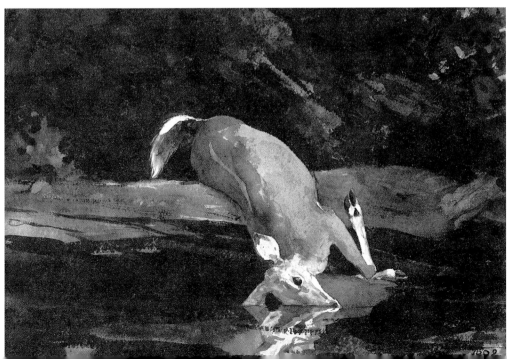

緬因峭壁　1883年　水彩

守望——一切正常
1896年　油畫
101.6×76.8cm
波士頓美術館藏
（左頁圖）

圖見39頁

病，認為不夠莊嚴，亦不夠美，不足以入畫，也批評他的油畫作品無藝術作品所應有的纖細。一位評論家曾說：「荷馬的油畫只是暗示，而且僅止於暗示。」

　　假如他願意，他亦可以靠賣水彩畫致富。但他對自己的志願遠較對錢財重視。他始終依照自己的心意作畫，並不斷地尋求在水彩與油畫兩方面表現深度。一八七六年，荷馬展出了自〈前線的俘虜〉之後最好的一幅作品——〈乘風航行（和風揚起）〉，獲得藝術評論家的熱烈讚賞。

　　由於性情孤傲，荷馬曾有數年不與社會接觸。也有人說，他是因失戀所致，實情如何不得而知。荷馬一生未曾結婚。他四十歲

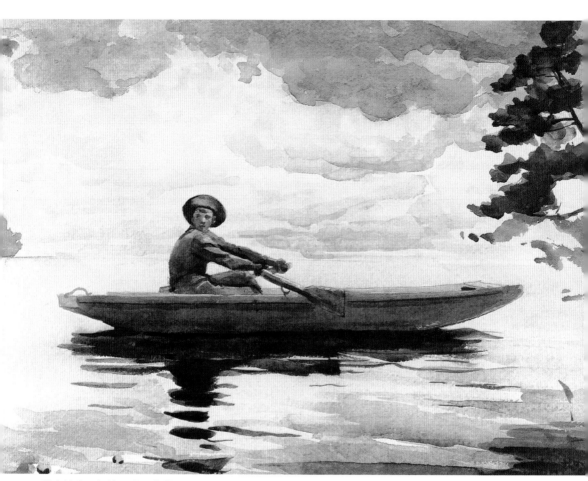

伐舟的人　年代不詳　水彩

後，已成爲美國的主要畫家之一。但名聲愈大，他也愈形孤僻。他的一位朋友說，他很少開門，即使開門，亦只開一個門縫，而很少讓人入內。

一八八一年春，荷馬赴英（此舉後來證明對他繪畫生涯進境極爲重要），他到達北海的一個小漁村，在那裡，他發現了另一種人——經年與洶湧大海搏鬥的堅強漁民。這些人後來成爲他若干傑作的畫題。荷馬一共在漁村住了半年，畫了許多速寫與水彩。他以大自然爲範本，對主題反覆描摹，直到認爲著色與筆觸完美時爲止。

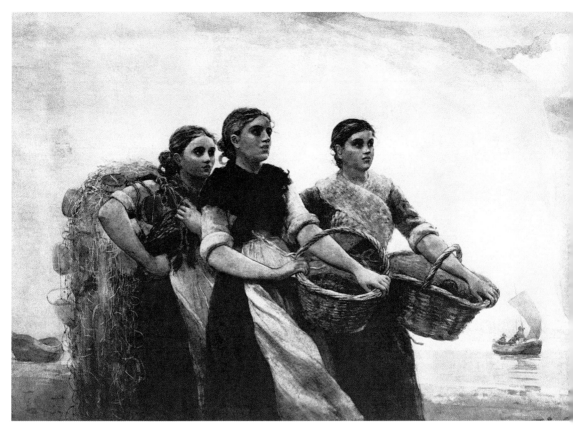

從峭壁傳來的聲音　1883年　水彩　52×75.5cm　私人藏

　　這些水彩作品與速寫在他帶回國後立即受到國內的普遍讚揚，
不過他的油畫作品卻未能獲得同樣評價，荷馬本人，由於一心作
畫，對一切毀譽則不加聞問。一八八三年夏天，他住在大西洋城，
繪了兩幅截至當時最好的油畫──〈救生索〉與〈逆流〉。前者描
寫一位婦人在大海中獲救的情形，而〈逆流〉則描寫四個人與浪潮
搏鬥的景象。

　　由於酷愛大海，荷馬後來遷往緬因州的普魯斯特海岬，決心與
大西洋的多岩海岸終生為伴。後來他的大哥為他們的父母在當地買
了一棟樓房，荷馬遷入，他的弟弟亞瑟與雙親有時也前往和他同
住。房子二樓的寬敞走廊，面對大西洋的千頃碧波一覽無遺，天氣
好時，荷馬便坐在廊下作畫。他又訂製了一座裝有輪子的活動畫

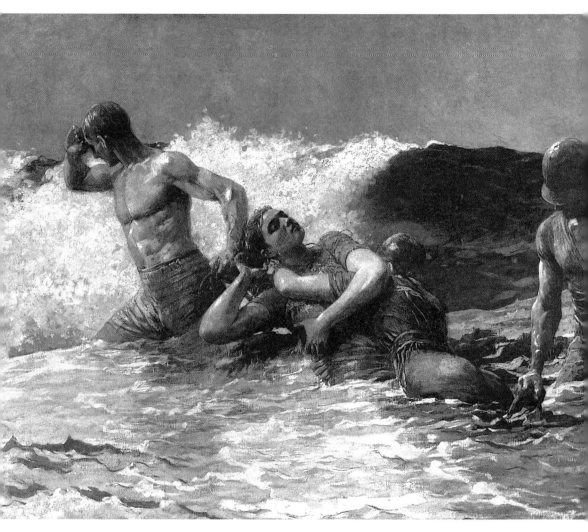

逆流　1886年　油畫　76×115.9cm　麻州史得林與福蘭珊‧克拉克藝術中心藏

室，以便在天候不好時可以繼續工作。活動畫室有扇大玻璃窗，可以拖往任何地點工作。

　　雖然離他的家人很近，但荷馬仍然喜歡獨居，唯一伴他的是一條名叫「山姆」的小狗。他自己炊煮，親手種茱蒔花，有一年，他甚至親手種植自己用的煙草，獨居的荷馬，對緬因州的寒冷天氣不但不以為苦，反而不時地盼望嚴冬到臨，一則乃因為冬天到臨之

後，前往度夏的人即會遷走，二則是因為秋冬兩季的景物，還有那大西洋翻騰的波浪洶湧，是他最鍾愛的畫題。

荷馬的孤獨性格不久即為眾所周知。不過他對別人雖不甚友善，但與他的家人及鄰人的關係則頗為融洽。荷馬喜愛兒童，有時會准許孩子們看他作畫，但大人則沒能享受此一殊榮。對窮困的鄉人，荷馬也顯得頗為慷慨大方，經常餽贈他們禮品。

有年冬天，荷馬前往巴哈馬群島的拿梭及百慕達群島住了一段時期，這趟旅程又使他發現了一個全然嶄新的世界。該地燦爛的陽光、碧藍大海與土人的古銅膚色，構成了一幅生動的畫面。荷馬以水彩描繪了很多當地的這些景象，可說是他一生中最好的作品——大膽、活潑、生動。荷馬也深知這些作品的價值，他曾對一位朋友說：「我可以保證，我將來定會因我的水彩畫而聲名不朽。」他的這句話只說對了一半。他不但因他的水彩畫，也因他的油畫而聲名不朽。

荷馬的油畫後來表現得愈來愈好，他不再以想像中的不實景象作為畫題，而專心描繪人與環境的關係。他的油畫作品雖不如以前來得多，但每作必以極大的心力從事——構圖著色較之前的作品更為單純，意境更為深刻，技巧亦更為卓越純熟。荷馬在選好畫題之後，往往反覆描摹，直到自己認為十全十美為止。

荷馬六十歲時，已贏得許多榮譽與獎品。一位評論家寫道：「在美國，沒有一位畫家能超過溫士洛·荷馬，在繪海洋風光方面，更無一人可出其右。」

圖見 158 頁

一八九九年秋，荷馬六十三歲時，開始繪製他最著名的一幅畫——〈墨西哥灣流〉。此畫根據他旅行時的素描筆記描繪，畫中繪一名水手躺在船中甲板上任其在海上漂流。荷馬繪好之後，將這幅作品送往他在紐約的畫商，要他務必盡快賣出，但出人意外地，此畫卻無人問津，直到一九〇六年方在一群畫家的要求下，由紐約大都會美術館以四千五百美元購藏。

一九〇八年，荷馬患病。他的弟弟亞瑟伴他回家，並細心加以照料。一天早晨，荷馬卻不辭而別，返回他自己的房子，並開始工作。雖然他的健康情況愈來愈壞，但他仍堅持自己獨住，最後才同

花園與房屋　1899 年
水彩畫
35.5×53.3cm

意僱用一名當地人，每天到他房子裡察看他的身體狀況。雖然健康
不佳，不過他的雙手仍然堅定，作爲一名畫家的筆力仍然未變。他
最後一幅畫仍和病前一樣遒勁有力。

　　一九一○年夏末，七十四歲的荷馬突然病重，而且雙目失明。
當年九月，他仍計畫與他的大哥作一次釣魚旅行，並且大談他復明
後的繪畫計畫。他認爲他的病情正逐漸好轉，但死神卻於該年九月
二十九日奪取了這一位偉大畫家的生命。

　　荷馬的喪禮於十月三日在麻薩諸塞州劍橋舉行，僅有二十五人
參加。在葬禮完畢大家離去前，一位荷馬緬因州的鄰居表達了對這
位畫家的深切思憶，他說：「我們將對他永遠懷念。」

荷馬木刻作品欣賞

有幾顆蛋？　1874年　木板直刻　34×23cm　私人藏

冬日街角　木板直刻　18.4×24.1cm　華盛頓國家藝廊藏

荷馬為哈潑週刊所畫的作品〈為北方聯盟而戰〉　1862年　木板直刻　34.2×52.3cm
華盛頓國家藝廊藏

荷馬為哈潑週刊所畫的作品〈波它馬克的軍隊——一名神槍手執行任務中〉 1862 年 木板直刻
23.1×34.9cm 華盛頓國家藝廊藏

荷馬木刻畫 營火晚會 1861 年

冬日早晨開雪路　1871 年　木板直刻

冬　1868 年　木板直刻　哈潑週刊插畫

J.P.Davis Sc.

冬天伐木　1871年　木板直刻

長堤的斷崖斜坡　1870 年　木板直刻　哈潑週刊插畫

長堤海濱　1869 年　木板直刻

回航　1867年　木板直刻

海邊　木板直刻

獵鹿　1871年　木板直刻

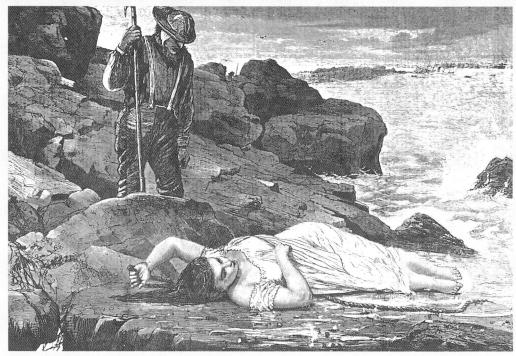

大西洋岸的船難　1873年　木刻　哈潑週刊

荷馬為哈潑週刊所畫的作品〈巴黎羅浮宮藝廊內的美術系學生與臨摹者〉 1868　木板直刻
22.8 × 34.9cm　華盛頓國家藝廊藏

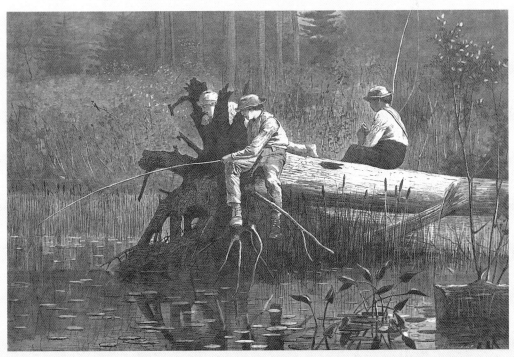

荷馬為哈潑週刊所畫的作品〈等待魚兒上鉤〉　木板直刻　23.1 × 34.9cm　華盛頓國家藝廊藏

荷馬年譜

HOMER

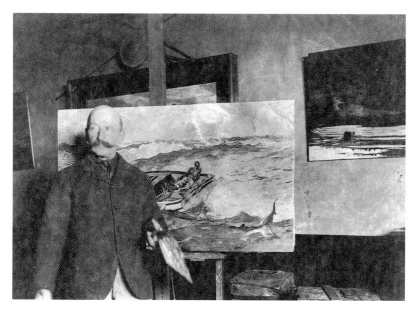

荷馬攝於普魯斯特海岬
的畫室中　1899 年

一八三六　二月二十四日出生於麻薩諸塞州波士頓。

一八四二　　六歲。舉家移居麻薩諸塞州劍橋。

一八五五　十九歲。前往波士頓商業石版印刷工廠工作。

一八五七　二十一歲。成為自由插畫家，並開始為《哈潑週刊》工作。

一八五九　二十三歲。遷居至紐約。

一八五九～六〇　二十三～二十四歲。以自由撰畫家的身分為《哈潑
　　　　　週刊》工作，並開始接受國立設計學院的夜間生活素描課
　　　　　程。

一八六一　二十五歲。參加一些由風俗風景畫家佛列德列克・倫德所
　　　　　教授的繪畫課程。由《哈潑週刊》派遣前往華盛頓，代繪
　　　　　林肯總統就職典禮。四月，南北戰爭爆發，《哈潑週刊》

畫家荷馬年輕時的肖像　1867年
緬因州包德溫大學美術館藏

荷馬攝於1880年　紐約

派任其駐於華盛頓附近的波多馬克軍隊，描繪戰地插畫。

一八六二　二十六歲。前往維吉尼亞州馬克林藍將軍的半島戰役，於
　　　　　該年六月回到紐約。

一八六三　二十七歲。於國立設計學院年展中展出的〈約克鎮上的最
　　　　　後一隻鵝〉、〈思鄉情切〉作品廣受評論界一致好評，並
　　　　　且首次確立他身為畫家的身分。於設計學院參加更多的繪
　　　　　畫課程。

一八六四　二十八歲。被評選為設計學院的非正式美協會員。於李奇
　　　　　蒙戰役開戰之初再次動身前往前線。

一八六五　二十九歲。南北戰爭結束。林肯聯盟成立。成為設計學院
　　　　　正式美協會員。

一八六六　三十歲。十二月，搭船航往法國。於巴黎傑內拉藝術村待
　　　　　至次年。

一八六七　三十一歲。於巴黎國際畫展展出作品〈前線的俘虜〉以及
　　　　　〈光明的一方〉。十二月，返回紐約。

一八七〇　三十四歲。首次造訪上紐約州的阿第倫克山區。

一八七一　三十五歲。遷移至紐約第十街的畫室大樓，許多畫家諸如

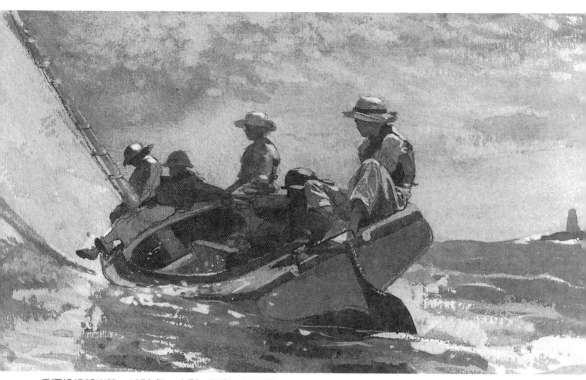

乘獨桅帆船出航　1873年　水彩・膠彩・石墨畫　19×34.9cm　私人藏

福列德里克・愛德溫・邱吉爾、桑福德・羅賓森・基佛、
約翰拉法哥、約翰・佛古森・威爾等皆在此擁有個人畫
室。
　　　夏季，前往紐約荷利。

一八七三　三十七歲。夏季，於麻州格拉斯特完成幾幅初期嘗試的水
　　　　　彩畫作品。

一八七四　三十八歲。首次於美國水彩畫家協會展覽中展出水彩畫作
　　　　　品。
　　　　　夏季造訪東漢普頓阿第倫克山區，以及紐約威爾登。

一八七五　三十九歲。初次造訪緬因州普魯斯特海岬。
　　　　　繳交最後一幅插畫作品，結束了在《哈潑週刊》插畫工作
　　　　　者的專職生涯。

一八七六　四十歲。於友人羅森・瓦藍汀位於紐約山城的修登農莊度
　　　　　假。
　　　　　造訪維吉尼亞州的彼得堡。
一八七七　四十一歲。對裝飾瓷磚的創意設計產生興趣，並爲裝飾磚
　　　　　俱樂部的創始會員。
一八七八　四十二歲。夏季，於修登農莊。
一八七九　四十三歲。夏季，於麻州西湯森以及溫卻斯特。
一八八〇　四十四歲。夏季，於格拉斯特。
一八八一　四十五歲。前往英國，造訪倫敦，並於新堡附近喬勒寇特
　　　　　停留居住了約莫一年半多的時間。
一八八二　四十六歲。十一月，返回紐約。

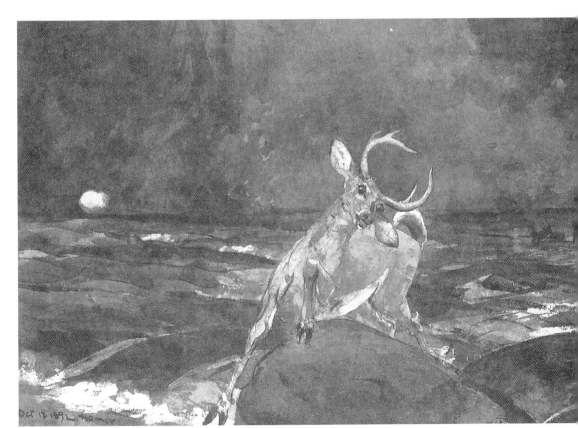

中的　1892年　水彩　38.4×55cm　華盛頓國家藝廊藏

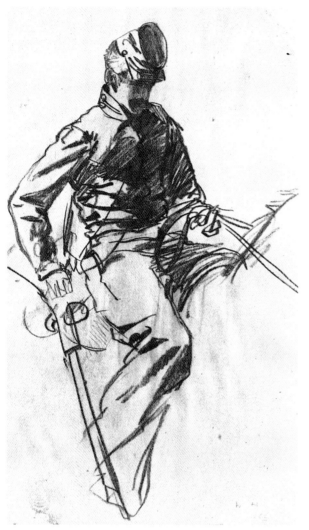

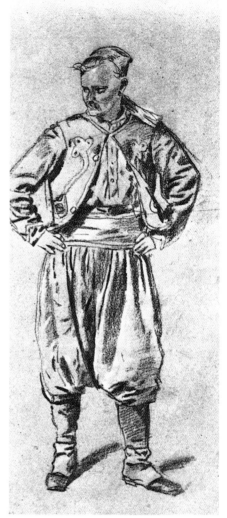

騎兵　1863 年　粉筆畫
庫伯─海威特裝飾藝術與設計博物館

佐阿夫兵　1864 年　粉筆畫
庫伯─海威特裝飾藝術與設計博物館

伐木者　1891 年　水彩　34.9×50.8cm　私人藏（右頁上圖）

親近月色　1904 年　油畫　76.2×101.6cm　愛迪生美國藝術藝廊（右頁下圖）

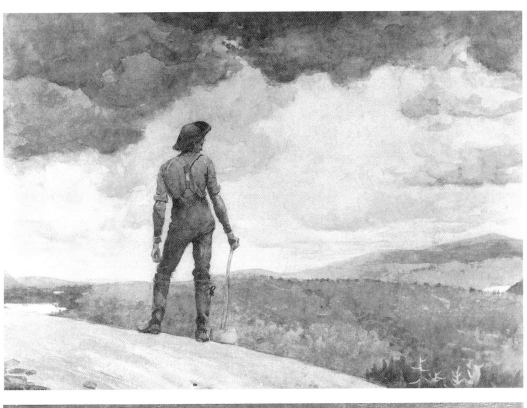

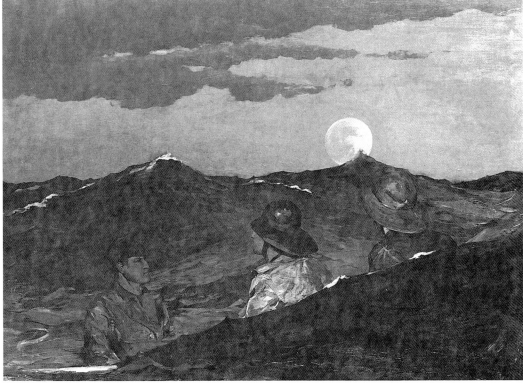

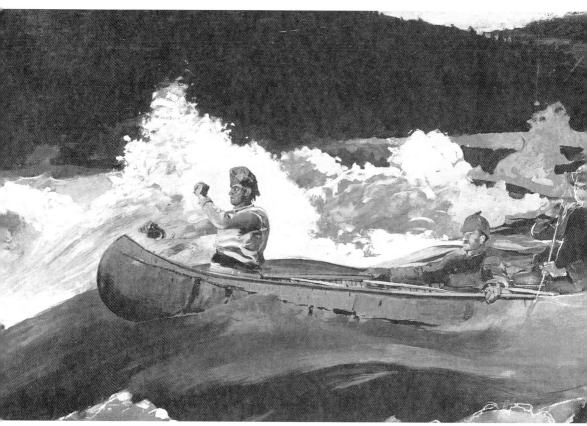

勇闖急流　1902年　水彩鉛筆畫　35.5×53.7cm　布魯克林美術館藏

一八八三　四十七歲。定居緬因州普魯斯特海岬。

一八八四　四十八歲。荷馬母親逝世。

一八八四～八七　四十八歲～五十一歲。繪畫〈救生索〉、〈鯡魚
　　　　網〉、〈起霧的前兆〉、〈迷失大堤岸〉、〈乘風航行（和
　　　　風揚起）〉、〈逆流〉、〈八擊鐘〉等最著名的油畫作品。
　　　　多季，開始前往佛羅里達、古巴、巴哈馬等地釣魚度假，
　　　　以及從事寫生繪畫，旅程陸續持續至一九○九年。

一八八九　五十三歲。定期造訪阿第倫克山區。

一八九○　五十四歲。首次嘗試海景畫作。

一八九三　五十七歲。在芝加哥的世界哥倫比亞展覽會展出十五幅畫
　　　　作。

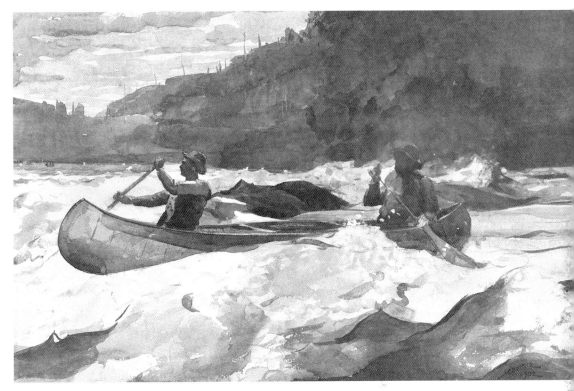

勇闖薩基那湍流　1905 年　油彩石灰畫　76.2×122.5cm　紐約大都會美術館藏

造訪芝加哥以及魁北克。

一八九五～一九○○　五十九歲～六十四歲。魁北克、巴哈馬群島、
百慕達、阿第倫克山區之旅。

一八九六　六十歲。於匹茲堡獲頒卡內基機構五千美元的獎金。

一八九八　六十二歲。與喬治‧因尼斯在紐約聯盟俱樂部舉行的雙人
畫展獲得高度好評。
同年，畫家父親逝於緬因州普魯斯特海岬。

一八九九　六十三歲。湯瑪斯‧克萊克拍賣上，荷馬作品以高價售
出。

一九○○　六十四歲。巴黎展覽會金獎得主。法國政府買下荷馬的
〈一個夏日的夜晚〉作品。

一九○三　六十七歲。〈東北風〉作品獲賓州藝術學院金獎。

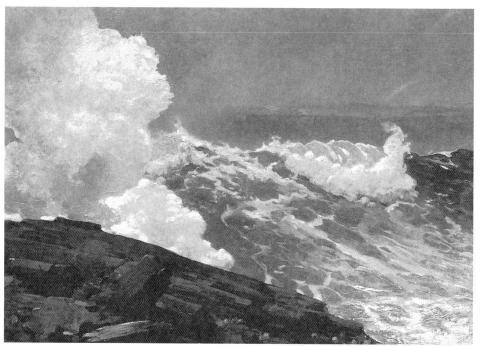

東北風　1895 年　油畫　紐約大都會美術館藏

瓦特・艾頓之後的作品〈農收間的小憩片刻〉　1877 年　油畫

190

荷馬和他的帽子

一九○六　七十歲。美國紐約大都會美術館買下〈墨西哥灣流〉一作。
一九○八　七十二歲。冬季，造訪佛羅里達州荷瑪薩薩。中風病發，
　　　　　曾一度影響視覺以及肌肉協調功能。
一九○九　七十三歲。再訪佛羅里達。
一九一○　七十四歲。九月二十九日於普魯斯特海岬的畫室中去世。

國家圖書出版品預行編目資料

荷馬 Winslow Homer ／劉其偉等撰文. -- 初版.
-- 臺北市：藝術家, 2002〔民91〕
　面；　公分. --（世界名畫家全集）

　ISBN　986-7957-21-0（平裝）

1. 荷馬（Winslow Homer，1836-1910）- 傳記
2. 荷馬（Winslow Homer，1836-1910）- 作品
　評論 3. 畫家 - 美國 - 傳記

940.9952　　　　　　　　　　91006692

世界名畫家全集

荷馬 Winslow Homer

何政廣／主編　劉其偉等／撰文

主　　　編　何政廣
編　　　輯　王庭玫・江淑玲・黃舒屏・徐天安
美術編輯　黃文娟
出　版　者　藝術家出版社
　　　　　　台北市重慶南路一段147號6樓
　　　　　　TEL：（02）23719692~3
　　　　　　FAX：（02）23317096
　　　　　　郵政劃撥：0104479-8 號藝術家雜誌社帳戶

總 經 銷　　時報文化出版企業股份有限公司
　　　　　　桃園縣龜山鄉萬壽路二段351號
　　　　　　TEL：（02）2306-6842

虎

FAX：（04）23531186
製版印刷　新豪華製版・東海印刷
初　　　版　2002 年 5 月
定　　　價　台幣 480 元

ISBN　986-7957-21-0
法律顧問　蕭雄淋

行政院新聞局出版事業登記證局版台業字第1749號